ひょうごの仏像探訪

神戸 佳文［著］

神戸新聞総合出版センター

はじめに

兵庫県の仏像に関わりを持った最初は昭和五九年四月、兵庫県立歴史博物館の学芸員として担当した特別展「ふるさとのみほとけ―兵庫の仏像」であった。同展の図録には、県内の国宝一件、重要文化財九六件、県指定文化財七二件の一覧表と各像の概要を記した。そして、令和元年九月末時点には、重要文化財一〇件、県指定文化財四二件がさらに加わっている。振り返ると約四〇年にわたる博物館勤務の間に、それらに関わる多くの調査に携わってきたことになる。

調査で特に印象に残っているのは、姫路市如意輪寺の本尊如意輪観音像の像底にあった朱書銘の鮮やかさ、小野市浄土寺の逆手来迎印の阿弥陀如来小像と姫路市圓教寺若天社の毘沙門天小像の精緻な彫りで、各像とも調査中に思わず体が震えたことを覚えている。最後に担当した平成二九年春の特別展「ひょうごの美ほとけ」は、これまでの調査成果をまとめた展覧会で、紹介した仏像の多くは、本書を作成する基となった。

定年、再任用された平成三〇年四月からは、関西大学で「日本史概説」の講義も担当することになり、飛鳥時代から江戸時代の仏像の変遷をたどることにした。この講義では主要な作例の多い京都や奈良、滋賀などの仏像が中心で、兵庫の仏像の紹介は限られる。講義も五年目を迎える頃になると、兵庫の仏像をもっと知って欲しいという望みが高まってきたのである。

そのような折に藪田貫館長の勧めもあり、これまで美術関連の研究誌や博物館の紀要などに発表してきた小論をもとに、仏像の発見、調査に至る経緯、仏像のあらまし、調査後の進展などについて新たに書き起こすことにした。

本書では、筆者が博物館学芸員として新たに確認した作例と、展覧会等に出展した作例を中心にまとめた。第一章では奈良・平安時代の仏像、第二章では鎌倉時代の仏像を紹介し、作例の多い姫路市圓教寺は一・二章とも項目を立てた。また二章では運慶風、快慶風の作例について項をまとめた。第三章は、兵庫県内に多くの作例がある南北朝時代の仏師康俊、江戸時代に淡路に集中して仏像が見られる大坂仏師宮内法橋、播磨東部で活動した神出仏師父子などの「仏師」について紐解いた。さらに、古代寺院の開基伝承に登場する恵便と法道仙人の関係、鎌倉時代の圓教寺の仏像を調べるなかで事蹟が浮かび上がってきた俊源について記している。

兵庫県は広く、全域をくまなく調査するには至っておらず、全体の概観を把握できていないのが現状である。今後、全体の概要が解明されることを期待するとともに、それに向けて今後も調査を進めていきたいと考えている。

なお、掲載した図版の多くは筆者が撮影したものだが、研究者の方や研究機関から特別に借用した図版もある。また紹介した作例のほとんどは、普段は拝観できない状況であることを申し添えておきたい。

本書の内容は、兵庫県内の二三〇件を超える国・県指定文化財のすべてを紹介するものではないが、兵庫の仏像について興味を持っていただくきっかけになれば、筆者にとってこの上ない喜びである。

4

目次

目次

目次

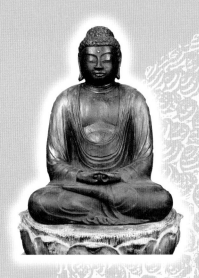

第一章

奈良・平安時代の仏像

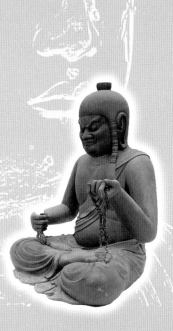

阿弥陀如来坐像の乾漆仏頭　金蔵寺

脱活乾漆で造られた
天平彫刻の美

■奈良時代（8世紀）
■多可町
■平成13年兵庫県指定文化財

金蔵寺（こんぞうじ）は、北播磨多可町加美区の山上にある高野山真言宗の寺院である。昭和五九年（一九八四）、兵庫県立歴史博物館の総合調査で確認されたこの像は、頭部のみが奈良時代の脱活乾漆（だっかつかんしつ）という技法で造られている。

脱活乾漆とは、粘土で仏像の原型を作り、その上に麻布を漆（うるし）で貼り、細部は漆に木粉を混ぜてペースト状にした木屎漆（こくそ）で造形し、原型となった粘土を取り除いて完成させるという技法で、いわば高級な「張り子」である。高価な漆を多量に使うため、国が仏教に力を注いだ奈良時代の前期から中期頃の像に多く、奈良興福寺（こうふくじ）の阿修羅像（あしゅら）は、この技法による代表作である。

頬に張りがあり眼は切れ長、眉は鼻筋にかけて長く緩やかな弧（ゆる）を描き、口は小ぶりに作られている。端正で優美な面相は、見上げると穏やかに微笑んでいるようにも感じられ、天平彫刻の造形美を示している。しかし首までが当初で、体部や定印を結ぶ両手、結跏趺坐（けっかふざ）する脚部は木造となっている。これは体部が破損したため像の頭部のみを外し、体部を木

材で補って阿弥陀如来坐像として修繕されたのであ
る。同様の例は、奈良秋篠寺の伎芸天立像などが
知られているが、制作されてから一三〇〇年近く伝
来する間に大きな被害を受けたことを物語っている。
像底は板が張られて像内や頭部内を見ることはでき
ない。左頬の修理の跡は、仏師の松久氏によって行
われたとのことである。

この像を調査する際に、「金蔵寺に奈良時代の仏

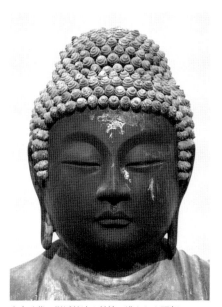

奈良時代の脱活乾漆の技法で造られた頭部

像がある」という一年ほど前の新聞報道が頭をよ
ぎった。その記事を見たときはまさかと思ったのだ
が、像を拝見してそれが真実であることを確信した。
記事は「読売新聞」昭和五八年八月四日付で、新聞
社へ問い合わせると、金蔵寺を参拝した人からの情
報というのみで詳細は不明であった。仏像に詳しい
人物であったことは間違いない。

金蔵寺は江戸時代後期に本堂が火災で焼失し、そ
の復興にあたって、摂津国分寺（大阪市）と神呪寺
（西宮市）の住職を兼務していた「宥光」という僧が、
天保一三年（一八四二）九月に金蔵寺へ七体の仏像を
寄進したという古文書がある。その中の「阿弥陀如
来像 高さ二尺八寸（約八四・八㎝）」とあるのが像高
八五・三㎝のこの像に該当すると思われる。文書には、
阿弥陀像の元の所蔵先は記されていないが、宥光が
兼務したどちらかの寺にあった可能性が高い。

昭和六〇年（一九八五）七月の兵庫県立歴史博物
館の特別展「西脇・多可の歴史と文化」に続いて、

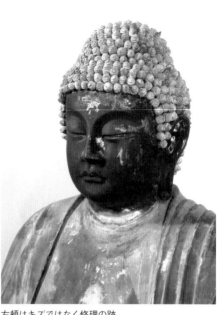
左頬はキズではなく修理の跡

平成三年（一九九一）四月の特別展「ふるさとのみほとけ―播磨の仏像」に出展、平成一〇年（一九九八）には奈良国立博物館の特別展「天平」にも出展された。

奇しくも同年、横浜市の龍華寺で、この像の右脇侍の可能性の高い菩薩像が発見された。脱活乾漆造で、面相、とくに横顔と耳に特徴のある造形が金蔵寺の頭部と酷似することによる。修理によって復元された菩薩像は右足を踏下げる形式で、奈良時代の

作例として興福院（奈良市）や法隆寺（奈良県）東院絵殿の阿弥陀三尊像、高山寺（京都市）伝来の薬師三尊像の脇侍像に類型がある。金蔵寺像の体部と脚部は後補であるため、当初の正確な像高はわからないが、奈良時代の仏像と比較して頭部が体部に比べて小さく感じられるので、像高は今より少し低かったと思われる。

平成二九年（二〇一七）四月の特別展「ひょうごの美ほとけ―五国を照らす仏像」で三度目に兵庫県立歴史博物館へ出展された時には、像の向かって左に、龍華寺像の全身写真パネルを掲示した。そして令和二年（二〇二〇）一〇月、大阪市立美術館の特別展「天平礼賛」では、この二像が同じ室内にかつて安置されていたような形で展示された。数百年ぶりの邂逅であると思うと感慨深いものがあった。

二度目の出展のとき、お寺から移動する際に像内で「ゴソッ」という音がした。ひょっとしたら像内に体部の破片など、元の姿の手がかりになるものが

12

納められているのかもしれない。天平盛期の如来像は作例が意外と少なく、金蔵寺阿弥陀像はこの時期に造立された東大寺大仏の当初の面相を推定できる像ではないかと考えている。

左脇侍像もいつか発見され、元のような三尊像として拝見できることを願っている。

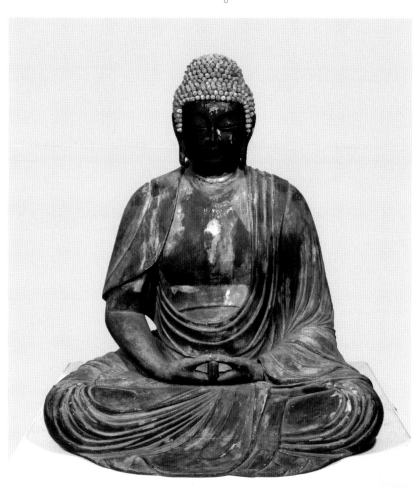

全身像を見ると小顔に見える

不動明王坐像

瑠璃寺

端正な忿怒を見せる
イケメン不動

船越山瑠璃寺は、岡山県美作地方と接する播磨の西端にある高野山真言宗の寺院である。船越山南光坊として天台系の本山派修験道の西播磨における拠点で、現在も壮大な「柴燈大護摩供」が行われている。

千種川に注ぐ谷川の下流に仁王門があり、谷川沿いの参道をゆくと、橋を渡って本坊に到着する。本堂、開山堂、鐘楼などの中心となる建物は、谷川の東側の山腹にあり、奥の院は西側の山道をしばらく登ったところにある。

古くから同寺の文化財として鎌倉時代の名品、絹本著色不動明王二童子像（重文）が知られているが、所蔵資料についてはこれまでに詳しい調査がされておらず、地元の依頼により昭和六一年（一九八六）に総合調査を実施した。当時は寺の前に宿泊施設があり、泊り込みで調査ができた。

不動明王坐像は、本坊に隣接する護摩堂に安置されている。像高八九・四cm、一木造で量感のある体躯と、迫力のある表情が特徴である。両眼を見開き、上の歯列で下唇を噛むのは、弘法大師が伝えた姿とされる大師様または高雄曼荼羅様といわれる様式

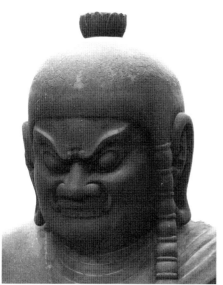

整った忿怒の表情を見せる

で、さらに口の両端から牙が上出するのは、他には京都太秦広隆寺の不動明王坐像くらいで、珍しい作例といえる。迫力のある面相は「端正な忿怒」というべきものが感じられる。制作年代は平安時代前期（九世紀）から平安中期（一〇世紀）への兆しが見られる頃と思われる。平成二九年春に開催した特別展「ひょうごの美ほとけ」に出展したときに、来館された研究者の方から、京都御室仁和寺の本尊阿弥陀

三尊像の中尊阿弥陀如来坐像の作風に近いことを教えていただいた。仁和寺の本尊は、仁和四年（八八八）に制作されたと考えられており、本像の制作年代としても相応しいといえる。

伝来については、『兵庫県宍粟郡誌』（一九二三刊）に注目すべき記載がある。瑠璃寺護摩堂は万治三年（一六六〇）もしくは寛文年間（一六六一〜七三）に江戸幕府二代将軍徳川秀忠の娘で、後水尾天皇（一五九六〜一六八〇　在位一六一一〜二九）の中宮となった東福門院（一六〇七〜七八）が建立したというのである。

実は、同じ町内にある観音庵の不動明王立像の背面に、寛永一四年（一六三七）に制作された瑠璃寺護摩堂の本尊であることが記されている。つまり東福門院が京都から不動像を寄進したことにより、本来の護摩堂の像を他に移して、この不動像を新たに安置した経緯がうかがわれる。

現在の護摩堂は、太平洋戦争後に再建されたもの

昭和六二年（一九八七）秋、調査の成果をもとに「企画展　瑠璃寺」を開催し、ポスターのメインに不動明王坐像の写真を載せた。そして、その翌年に重要文化財の指定を受けることとなった。兵庫県立歴史博物館の調査の成果として、それまでに二件の仏画が重要文化財の指定を受けていたが、仏像としては初めての指定となった。

後日談になるが、この不動像がかなり古い作例であることを最初に確認されたのは、神戸商科大学名誉教授の東郷松郎先生であったことがわかった。

全身に力強さがみなぎっている

東郷先生には当館の「法華山一乗寺展」（昭和五九年秋）の監修や、同展図録の巻頭文を書いていただいていたが、この不動のことについて聞く機会はなかった。先生が亡くなられたあとになって、瑠璃寺の前住職さんから教えていただいた。

で、戦後まもなくお寺で寺宝を公開した際に、庫裏から出火して展示されていた仏画などの一部を焼き、護摩堂まで延焼した。このとき前住職さんがこの不動像を担ぎだして、そばの池に投げ込んだという話をうかがった。

十一面観音立像

酒見寺

切れ長の眼と
脚部の翻波式衣文の魅力

酒見寺は加西市北条の町の中にある高野山真言宗の寺院である。江戸時代までは西に隣接する住吉神社とともに「酒見社」として、播磨の天台六寺院（圓教寺、随願寺、一乗寺、八葉寺、神積寺、普光寺）の僧が集合して法会を営んだという。この儀式は平安時代後期の長寛二年（一一六四）から始まり、中世を通して行われていたことが、播磨の地誌『峯相記』に記されている。

『峯相記』に酒見神の本地十一面観音とあるのが、この十一面観音立像（像高一四一・八㎝）である。頭

上に十一面を載せ、左手は胸前で水瓶を持ち、下げた右手は掌を前に向ける。頭部から台座蓮肉までカヤの一木造で、内刳はない。正面からはあまり量感を見せていないが、側面は面部に奥行があり、腹部と大腿部は厚く表されている。長い眉と切れ長の眼、張りのある頬は厳しさの中に穏やかさが感じられる。各所にある渦文、力強く太い衣文と細く鋭い衣文を交互に表す下脚部の翻波式衣文の表現は見事である。これらの特徴は平安時代前期の作風をよく示している。

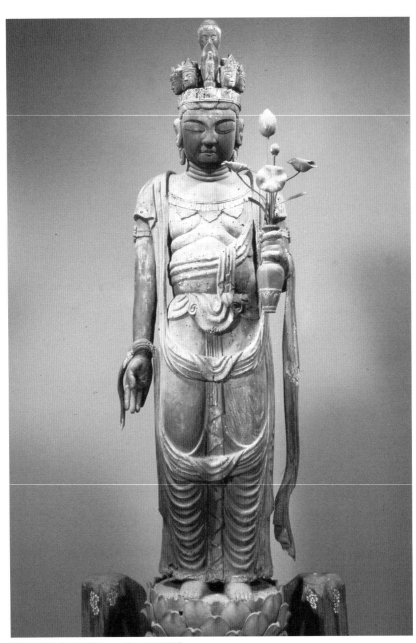

膝下の翻波式衣文が美しい（井上正氏撮影）

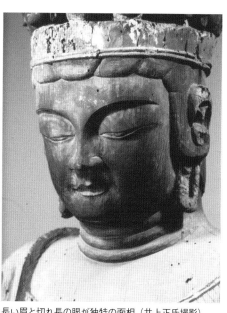

長い眉と切れ長の眼が独特の面相（井上正氏撮影）

いまから二五年ほど前、像を調査させていただいたとき、ご住職から不思議な話をうかがった。早朝のお勤めで読経をしていると厨子から十一面観音が出てこられて住職さんと一体になって経を読み、その間は得も言われぬ心地であったという。そんな神秘性がこの像には感じられる。

酒見寺本堂が修理されていた平成八年（一九九六）頃に半年ほど京都国立博物館の常設展に出展された。

同じ室内に展示されている多くの仏像の中で、独特の存在感を放っていたように感じられた。

本像の台座反花裏に寛文五年（一六六五）九月に仏師厚木民部と子息太郎兵衛が修理を行ったことが記されている。この二人は「神出仏師」と呼ばれる親子の仏師で、播磨国明石郡神出郷（現 神戸市西区神出町）に居住していたことが判明している。その銘文には寛文五年八月一八日から九月一日まで一四日間本尊をご開帳したところ、群衆が押し寄せたことが記されている。

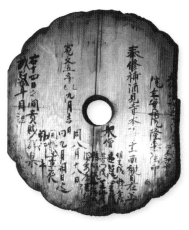

座裏の修理と開帳の記録

薬師如来坐像

栄根寺薬師堂

平安時代前期（9世紀）
川西市
昭和36年兵庫県指定文化財

阪神・淡路大震災で救出された仏像

栄根寺薬師堂の薬師如来坐像（像高一〇九・五㎝）は、平安時代前期の作例として、県指定文化財としてはかなり初期に指定を受けている。阪急電車宝塚線の川西能勢口駅の西側にあった薬師堂が、平成七年（一九九五）の阪神・淡路大震災で大破し、文化財レスキューで救出に参加したときに初めて像を拝することになった。

その後、川西市文化財審議員となった縁で、兵庫県立歴史博物館で平成二七年一月に開催した特別企画展「阪神・淡路大震災二〇年　災害と歴史遺産―

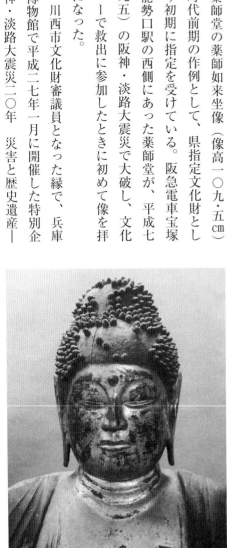

森厳な表情の面部

被災文化財等レスキュー活動の二〇年─」に、レスキューされた仏像として出展させていただいた。さらに、平成二九年（二〇一七）春の特別展「ひょうごの美ほとけ」では、平安時代前期の仏像として再度お出ましいただいた。

像底背面側にはウロがある

この像は、右手は胸前で第一指と第二指を捻じ、左手は胸前で薬壺を持つ。一木造で背面から内刳が施され、像底にはウロが見られる。堂々たる量感を示す体躯、森厳な面相、翻波式衣文など平安時代前

期の特徴をよく示している。頭上の螺髪はほとんど後補で、半数近くが脱落する。脚部は、向かって右材が嵌め込まれ、像底の周囲は材を補ってまっすぐ座るようにされている。これは像の底部を調査したときに確認されたもので、外観を見るだけではわからない点である。

薬師如来が薬壺を持つ位置は、ふつう左膝の上であるが、この像のように薬壺を胸前まで上げて持つ形式は、古様とされている。両腕の肘から先、持物の薬壺、全体の漆箔は後補である。

栄根寺薬師堂には、この薬師像のほかに脇侍の日光・月光菩薩立像、十二神将立像の一四躯（江戸時代）も安置されていたが、すべて文化財レスキューによって川西市文化財資料館に運ばれて保管されている。栄根寺薬師堂の周囲は現在「栄根寺廃寺遺跡公園」として整備され、仏堂跡と須弥壇の平面復原

後補で、半数近くが脱落する。脚部は、向かって右材が嵌め込まれ、内部に後補

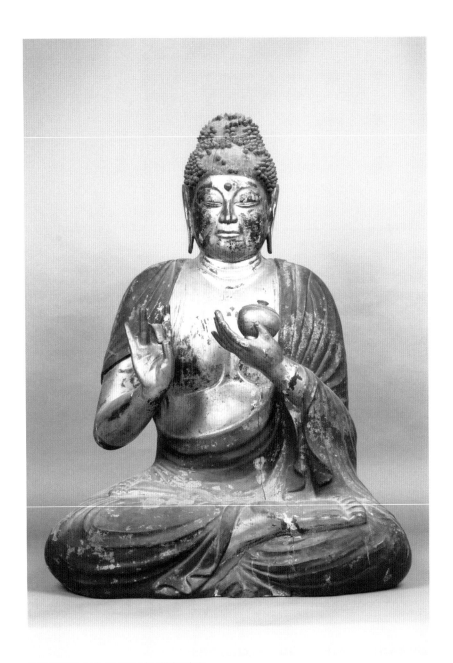

薬壺を胸前に上げて持つ姿は古い様式を表す

聖観音坐像　出石町日野辺区

滋賀県にある大日如来と兄弟仏か

平安時代前期（9世紀）
豊岡市
平成16年兵庫県指定文化財

膝の厚みと太い衣文が力強さを感じさせる

兵庫県県立歴史博物館では、開館当初から毎年「博物館資料取扱研修会」を開催している。受講された県内各市町の教育委員会の文化財担当者からは、様々な文化財の情報や問い合わせをいただくこともあり、なかでも平成一四年（二〇〇二）に送られてきた、仏像の写真を見たときはたいへん驚いた。

それは、豊岡市出石町の日野辺区で観音として祀られている像（像高三三・〇

cm）で、右手は第一指と第二指を捻じて胸部右で掌を前に向け、左手は胸部左で持物（亡失）を持つ。両肩に髪を垂らし、右足を外にして結跏趺坐する。頭体部と脚部、両腕部、両腕の肘まで一材からなり、内刳はない。両肘から先は後補である。全体に黒漆が塗られ、肉身部はその上に江戸時代の真鍮泥が塗られていたようであるが、ほとんど剥落している。頭部が体部に比べて大きく、胸部の量感、厚みのある体部や脚部、深い彫りの衣文、張りや厚みを強調する膝部の表現から平安時代前期の制作と考えられる。

酷似する仏像として滋賀県上野庵寺金剛界大日如来坐像が知られており、とくに両脚間から裳先にかけての水流のような衣文の表現が共通する。この大日像は像底と台座蓮肉部が同材で造られている。日野辺区像の像底は鋸の挽きのような物で切断されたような形跡があり、当初は蓮肉部まで同材であったと思われる。平成二九年春の「ひょうごの美ほとけ」展に出展された。

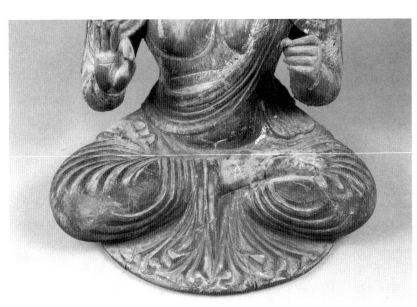

まるで流水のような衣文

四躯の館蔵平安仏

～博物館が購入した仏像～

博物館活動の一つに収蔵資料の充実があり、これまでに平安時代の仏像を四躯購入している。元来どこに安置されていたか不明な像が多いが、新たにひょうごの仏像になったということで、「ひょうごの美ほとけ」展にも出展した。

一　多聞天立像

| 平安時代後期（一二世紀）
| 像高一〇一・〇㎝

甲冑を着し、左手に宝塔を捧げ、右手は腰の所に当てて持物を持ち邪鬼を踏む姿である。広葉樹の一木造で内刳はない。彩色はほとんど剥落し、朱や切金文様が一部に残るのみである。動勢が少なく下半身がやや重く感じられ、やや滑稽味のある渋い表情

を示すなど平安後期の始まりのころの制作と考えられる。堺市の西福寺聖天堂に伝えられていたといわれる。開館当初に館蔵となり、昭和六〇年に兵庫県指定文化財となった。

二　聖観音立像

| 平安時代後期（一二世紀）
| 像高一五三・〇㎝

右手は胸前で第一指と第二指を捻じて掌を前に向け、左手は腹前で蓮華を持ち、腰を右に張り出して立つ。ヒノキを頭体部の正中線で左右に合わせる寄木造で、左側はさらに前後に寄せている。全体に黒漆が塗られる。面部は丸く表情は穏やか、細身で衣文の彫りは浅い。これらの特徴から平安時代後期の

25

制作と考えられる。この像の形式は滋賀県比叡山横川中堂の本尊聖観音立像（重文）に酷似し、その模刻と思われる。

三　聖観音立像
　　　　平安時代後期（一二世紀）
　　　　像高九九・三㎝

右手は下げて掌を前に向け、左手は胸前で蓮華を持っていたと思われることから聖観音像と考えられる。ヒノキの割矧造で両腕半ばまで体部と同材である。当初は全体に漆箔がほどこされていたが剥落し、古色が塗られている。頭上の低い髻、丸く穏やかな表情、彫りの浅い衣文など典型的な平安時代後期の作風を示している。

四　阿弥陀如来立像
　　　　嘉応二年（一一七〇）
　　　　像高九六・二㎝

両手の第一指と第二指を捻じ、右手を上げ左手を下げる来迎印を結ぶ。ヒノキの寄木か割矧造で、体部は厚みが少なく、彫りの浅い衣文は平安時代後期の特徴を示しているが、面部は丸く幅広い感じから面長になっている。左足柄の墨書から嘉応二年（一一七〇）に制作されたと考えられる。注目されるのは玉眼で、銘文で確認できる初例が、仁平元年（一一五一）の奈良県長岳寺の阿弥陀三尊像（重文）であり、この像も玉眼が用いられた初期の作例であることは貴重。

（左足柄外側墨書銘）　□□□□／□□初□／
嘉応二年／四月十一日／□□□

これらの像は、博物館の館蔵資料コーナーで展示することが多いので、ぜひ見ていただきたいと思う。

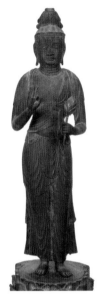

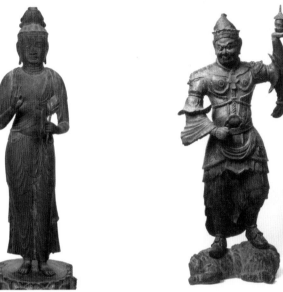

2 聖観音立像

1 多聞天立像

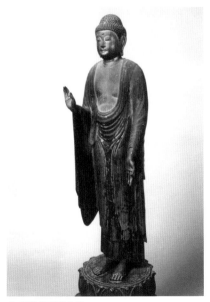

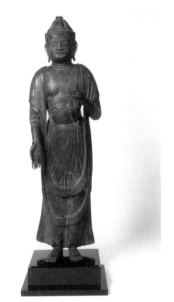

4 阿弥陀如来立像

3 聖観音立像

鶴林寺銅造聖観音立像
「あいたた観音」の意外な体重

　兵庫県で一番有名な仏像は？　という質問に、多くの人は加古川市の古刹鶴林寺の銅造聖観音立像が思い浮かぶのではと思う。像高83.5cm、腰をわずかにひねり、細身で若々しくすがすがしい表情から白鳳（はくほう）時代（7世紀後半）を代表する仏像として全国的に知られている。

　「あいたた観音」という愛称は昔、像全体が金メッキに覆（おお）われていたころ、金無垢（きんむく）の像と思った盗人が寺から盗み出し、焼いて溶かそうとしたが、溶けないので、腹を立てて金槌（かなづち）でたたいたところ、像が「あいたた、鶴林寺へ帰りたい」と言い、それに驚いた盗人が、改心して寺へ返したという伝承によるという。この話には、たたかれた衝撃で像の腰が曲がったというオチもあるが、この像が腰をひねっているのは初めからの造形で、たたかれて曲がったのではない。しかし、盗難に遭いそうになったことは実際にあり、ケースから出されて床に寝かされたまま置かれていたとのことである。つまりなんとかケースから出せたものの、あまりの重さに諦めたらしい。

　兵庫県立歴史博物館へ出展されたとき、像の重さを計らせていただいたことがある。これは安全に梱包するための強度を確認するためで、秤（はかり）に載せるとなんと80kgもあった。細身の姿からは想像できない重さで、この外見と異なる意外な重量が盗人を諦めさせたのであろう。

　さわやかな表情と軽やかな姿は、いまも拝する人々を魅了し続けている。

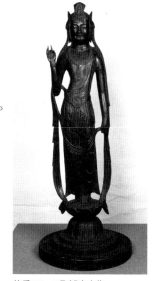

体重80kgの聖観音立像

定印を結ぶ
古例の阿弥陀如来坐像

平安時代中期（10世紀）
加西市（周遍寺）・福崎町（神積寺）

平成一〇年頃に「加西市史」作成のための寺院調査を行った。事前に寺院のデータや所蔵文化財のリストをいただいて調査にあたっていたが、中には全く予想していなかった仏像に出会うこともある。それが周遍寺理智院の阿弥陀如来坐像（像高五二・三cm）であった。

周遍寺は、加西市東南の山中にある古刹で、調査時には無住状態であった。開山堂に安置されていた阿弥陀如来坐像は、両手の第一指と第二指を捻じて腹前で定印を結び、衣を偏袒右肩に着して、その

一端を右肩に懸けている。頭体部はヒノキの一木造で、内刳はない。膝部は定印を結ぶ両手先を含めて横一材で彫刻し、左右二カ所の角柄を造り出して体部材の柄穴に差し込まれている。体部は適度な量感があり、翻波式衣文も見られる衣の彫りはやや浅くなっている。面相は鼻梁がやや太めで、大きめの螺髪、表情は厳しいなかに柔和さを見せている。

定印を結ぶ阿弥陀坐像で年代のわかる初例は、京都市仁和寺の国宝阿弥陀三尊像（像高阿弥陀坐像八九・五、左脇侍立像一二一・七、右脇侍立像

一二三・五㎝）で、平安時代前期の仁和四年（八八八）に制作されたと考えられている。量感豊かながら穏やかさを見せる作風は、平安時代中期の特徴の早い例とされている。周遍寺像に見られる特徴は、まさに平安時代中期の作風を示していることである。

さらにこの像の貴重なところは、ふつう別材で造られ、後補となる例の多い両手首先が、膝部と同材で彫刻されているため、当初の状態のまま伝来していることである。近年修理が行われ、調査時には失われていた体部右側と膝部間の隙間に材を補い、全体に古色が塗られている。また、安置場所は麓の塔頭の周遍寺理智院に移されている。（平成二一年　加西市指定文化財）

福崎町神積寺本堂に安置されている阿弥陀如来坐像（像高三七・五㎝）も定印阿弥陀如来坐像の古例である。両手の第一指と第二指を捻じて腹前で定印を結び、衣を通肩に着す阿弥陀如来である。膝部を含めカヤの一木造で内刳はない。体部は厚く量感があり、表情は穏やかな

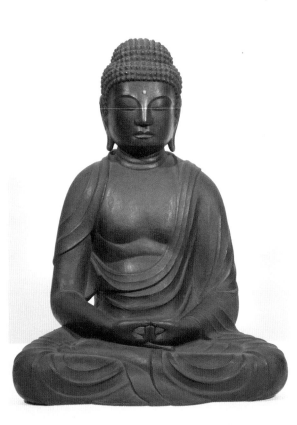

周遍寺の阿弥陀如来坐像

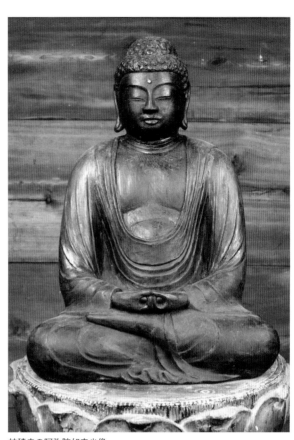

神積寺の阿弥陀如来坐像

がら面部は丸く頬張り豊かであることから平安時代中期の造立と考えられる。近年修理が施されて、体部下の半円形の底板（正徳元年〈一七一一〉の朱書銘あり）が外されたため、視線がやや上向きになった。全身の漆箔が除かれて古色に塗られ、両耳と鼻

先は新補されている。両手先は江戸時代の後補であるが、両袖先まで膝部と同じ材で彫られており、当初から定印の像であったことがわかる。

この像は、神積寺本堂の須弥壇の一角に客仏として安置されており、以前から参拝するたびに気になっていた像であった。

二躯の仏像は、平成二九年春の特別展「ひょうごの美ほとけ」に出展することができ、会場で

はウォールケースの角に対称的に配置して、両像を見比べていただくようにした。

二躯の十一面観音像

西谷区・蓮華寺

遠く離れた
細身と太目の兄弟仏か

西谷区　十一面観音立像　像高 一五二・二cm

蓮華寺　十一面観音坐像　像高 一二五・三cm

平安時代中期（10世紀）
豊岡市（西谷区）・姫路市（蓮華寺）

仏像調査をしていると一地域に似た作風の仏像が集中していることがある。播磨北部の旧多可郡には一木造で厚みが少なく、胸前の一条の衣文（えもん）のみを刻む平安時代後期（一二世紀）の高さ二〜三尺の仏像があり、但馬には衣文をあまり刻まない平安時代後期の仏像が散見される。しかし平安時代中期まで遡ると、似た作風の像は稀少になってくる。

この二躯の十一面観音像は、一つは、豊岡市但東町の西谷区、もう一つは、直線距離にして南南西約五七km離れた姫路市夢前町の蓮華寺にある。

西谷区の十一面観音立像は、昭和六一年（一九八六）秋に実施した出石郡（いずし）の総合調査で確認したもので、内刳（うちぐり）のない一木造、全体に後補の彩色がされ、像の肌の部分の真鍮（しんちゅう）による金泥（きんでい）塗りが酸化して浅黄色に変色し、衣のベンガラ漆の茶褐色とあわさって奇妙な色合いとなっている。

右手を下げ、左手に水瓶（すいびょう）を持つ通例の十一面観音

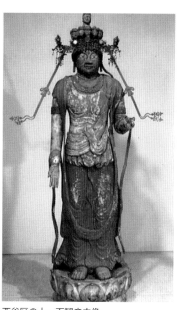

西谷区の十一面観音立像

だが、特徴として本体から彫出した胸飾を表し、左胸で結び目を作った条帛（じょうはく）が二つに分かれている。一本は腹前をとおって右脇腹へ下がり、背部を回って左肩へ戻る。もう一本は結び目から垂下し左腹前で上腹部へ上がり、先の条帛の下をくぐって裳の折り返しの前に垂れる。裳の折り返し部には縦縞状の波文があり、下半身の脚間中央に旋転文（渦文）、膝下には翻波式衣文（ほんぱしき）が見られるなど変化に富んだ作風が注目される平安中期の作例である。頭上面のすべてと、両手先、宝冠、持物の水瓶、天衣などは後補で、

全体に傷みの多い状態である。

蓮華寺の十一面観音坐像を知ったのは、旧夢前町教育委員会が発行した文化財集の小冊子で、写真から平安時代中期の作例ではないかと思われたが、その後しばらくして調査の機会があった。

ヒノキの一木造で内刳はなく脚部は別材を寄せている。左手は胸前で水瓶を持ち、右手は腹前で掌を

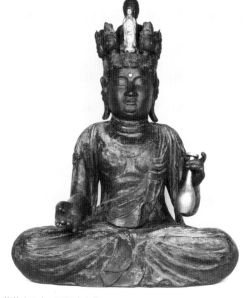

蓮華寺の十一面観音坐像

上に向ける。頭の上に頭上面一〇面と、阿弥陀の化仏（後補）を載せる。胸部に胸飾を体部材から彫り出し、左肩から右脇に条帛を回して両肩を天衣で覆う。以前は、全体に灰色の泥地が塗られていたが、平成一三年の修理の際に古色塗りにされている。

この像は、明治二三年（一八九〇）に建てられた蓮華寺本堂の内陣にある厨子に安置されているが、以前は庫裏の内仏であったとされる。脚部を寄せる部分の体部に「天和三年癸亥四月廿四日」の墨書があり、江戸時代の天和三年（一六八三）に修理が行われたことがわかる。

　張りのある面部、そして胸部、腹部、脚部とも厚みがあり、全体に量感豊かに表される。内刳のない一木造の技法や、胸飾を本体から彫り出すなど、平安時代前期の様式が見られるものの、表情は穏やかで衣文の彫りがやや浅くなることから平安中期の作と考えられる。頭上面一〇面も当初と考えられ、この時代の十一面観音の坐像は立像に比べて作例が少なく貴重である。

　西谷区の十一面観音立像と蓮華寺十一面観音坐像、制作年代はいずれも平安中期で、前者は細身で、後者は量感があるという相違があるものの、肩幅が大きく、胸飾りを本体から彫り出し、胸を彫る刻線、条帛を広く表す作風など、共通点は多い。

　西谷像は昭和六二年（一九八七）秋の企画展「出石の文化財」に出展、蓮華寺像は平成三年（一九九一）春の特別展「播磨の仏像」、同一三年（二〇〇一）夏の特別展「清流と瀬戸のはぐくむ文化財」の二度の展覧会に出展されている。いつかこの二像を並べて展示することがあれば、同じ作風を持つことが、より明らかになるのではないだろうか。

三例の平安時代の重文仏像
～仏像展への出展をめぐって～

兵庫県立歴史博物館では、県内の重要文化財の仏像を企画展等で紹介してきた。平成二九年（二〇一七）四月に開催した特別展「ひょうごの美ほとけ」では、四件の重要文化財の仏像を出展した。一件は佐用町瑠璃寺の不動明王坐像（一四頁参照）で、当館では三度目のご出座となる。残る三件は初出展となり、所蔵寺院や地区の方々には大変お世話になった。その出展をめぐる経緯を紹介したい。

一 毘沙門天立像

随願寺　姫路市
平安時代中期（10世紀）

随願寺は姫路市街の北北東の増位山上にある古刹で、毘沙門天立像は明治三四年（一九〇一）に重要文化財（旧国宝）に指定された。右手を下げて宝棒を持ち、左手は腰にあてて右前方を見据える姿は、長身の体躯とあいまって威風堂々たる風格が感じられる。ヒノキの一木造で、腰部に内刳がされている。量感豊かながら表情は穏やかで、あまり動勢を見せない作風は、平安時代中期の後半頃と考えられる。現状では当初の彩色は剥落して古色を示している。

『播州増位山随願寺集記』によると、天元五年（九八二）六月に随願寺大講堂が焼失し、正暦二年（九九一）に再建され、書写山から性空上人を招請して供養を行ったとされる。この毘沙門天の作風はまさにその時期にあたる。随願寺本堂の本尊、薬師如来坐像の右側に安置されていた像で、現在は境内

随願寺の毘沙門天立像

に建てられた鉄筋コンクリートの毘沙門堂に安置さ
れている。

　この像を拝したのは、平成元年（一九八九）の姫
路市史の調査時であった。そして平成三年（一九九一）

四月に開催した特別展「播磨のみほとけ」に出展を
お願いしたが、その当時は、大きな毘沙門天立像を
梱包した担架を担いで参詣道を降りるしか方法がな
く、残念ながら承諾を得ることができなかった。そ

二　阿弥陀如来坐像　　平安時代後期（12世紀）
岡本薬師堂　丹波市

岡本薬師堂の薬師如来坐像は、大正七年（一九一八）に重要文化財（旧国宝）に指定された。三三年に一度ご開帳される秘仏のため、拝する機会がないまま古いモノクロ写真でその姿を知るのみであった。

平成二八年（二〇一六）頃、お堂の修理のため、

の後に二車線の車道が整備されて、美術品輸送専用車が山上まで登ることができるようになり、平成二九年四月の特別展「ひょうごの美ほとけ」によ???やく出展がかなった。

この像は像高二〇二・一㎝というデータがすでにあったので、姫路市史の調査時には、足場が悪いこともあり寸法を測っていなかった。当館展示室のウォールケースは天井高二・一メートル余りで、毘沙門天像をケース内に入れることが無理なため、展示室内に露出展示することにした。展示台の上に台座を置いて、台座の周囲に足場を組み、像の足柄（あしぼぞ）を台座に差し込んで設置した。設置後に足場に立って像を見ると、目の位置が自分とあまり変わらないことに気付いた。二メートルを超すようには見えず、改めて像高を測ると一六七・八㎝であった。解説パネルと図録はすでに最終校正を終えており、像高の訂正はシール貼りと正誤表で行い、文化財関係機関へも報告した。

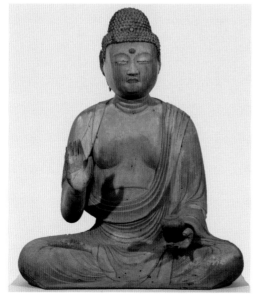

岡本薬師堂の薬師如来坐像（展覧会場で撮影）

薬師像を丹波市内の博物館施設の収蔵庫へ一時的に移すことになり、県と丹波市教育委員会の依頼でその準備にうかがうことになった。写真で見ると白っぽい印象なのは、全体が素地の状態のためで、細部を隈なく見ていくと、ほんの少し金箔の痕跡があり、もとは全身に金箔が施されていたことがわかった。

像高八三・八㎝、右手を胸前に上げて五指を伸ばして掌を前に向け、左手は腹前で薬壺を持つ姿で、衣を偏袒右肩に着してその一端を右肩に掛ける。ヒノキを前後二材に矧ぐ寄木造で、丸みのある穏やかな面相、極めて薄く表される衣文などは、平安時代後期の定朝様の典型的な作例である。脚部に翻波式衣文が見られることから、円派仏師による造仏の可能性が考えられる。板光背は文様の墨線が残り、制作当初ではないがかなり古く、正面に当初の蓮弁一枚を残す台座など、後世失われることの多い部分が残っているのも貴重である。

お堂の修理の後、「ひょうごの美ほとけ」展へのご出座をご了承いただくことができた。お堂の修理によるご縁で、出展がかなったことに感謝したい。

三　聖観音立像

文常寺　豊岡市

―平安時代後期（12世紀）

文常寺は豊岡市にある、地域で管理されている寺で、厨子内に三躯の像が安置されている。平安時代後期の聖観音立像二躯と江戸時代の秋葉明神立像である。

聖観音立像は、大正元年（一九一二）に重要文化財（旧国宝）指定された像高六六・一㎝の像と、県指定文化財の像高六七・二㎝の像で、両像とも右手を下げ、左手を上げて蓮華を持ち、高さもほぼ同じである。異なる点は、県指定像はほとんど刻まず、重文像は薄いながらも衣文を表し、鎌倉時代と思われる盛上彩色が施されていることである。重文像はヒノキの一木造で後頭部と体部背面に内刳がある。表情は童子のように柔和で、平安時代

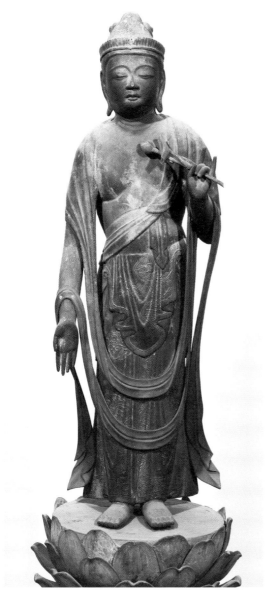

文常寺の聖観音立像（展覧会場で撮影）

後期の特徴をよく見せている。これに似る像として、香美町大乗寺の観音立像（像高一四七・〇㎝）、京都府成相寺の本尊聖観音立像（像高七四・〇㎝）、最近確認された養父市八鹿町高照寺の聖観音立像（像高七六・五㎝）などがあり、但馬や丹後地域でよく見られる作風を示している。

博物館開館当初に、但馬を代表する仏像として重文像のレプリカ作成を申請したが、県指定像の方が許可された。重文像をいつかは紹介したいという思いを、担当する最後の特別展「ひょうごの美ほとけ」への出展に託し、ようやくその願いがかなえられた。

圓教寺から秀吉軍によって運ばれた仏像

平安時代中期（10世紀）
滋賀県長浜市
滋賀県指定文化財

姫路市圓教寺には、同寺の沿革、歴史、事績などを記した古記録があり、総称して「円教寺旧記」と呼ばれている。その中の『捃拾集（くんじゅうしゅう）』に根本堂（こんぽん）（薬師堂）についての記事があり、開山の性空上人（しょうくう）が書写山に入って最初に庵を結んだ場所にあるため、根本堂と称されていたようである。鎌倉後期の延慶元年（一三〇八）一一月五日に焼失したものの、堂内の仏像は取り出されたようである。元応元年（一三一九）一一月二七日に堂は上棟された。元亨三年（一三二三）に薬師と阿弥陀の修理が行われて、元のように安置

された。

約二五〇年後、天正六年（一五七八）三月、織田信長の家臣で当時長浜城主であった羽柴秀吉が、三木城の別所長治との戦いのため圓教寺内に軍勢を宿泊させた時に、寺内の仏像や仏具などが持ち出された。これを『古今略記（ここんりゃっき）』では「天正の一乱」と記している。この時に根本堂の薬師像も行方不明となったが、約四〇〇年後に長浜市の舎那院（しゃないん）で発見されたのである。その確証となったのは、仏像に書かれた銘文と「円教寺旧記」の一致であった。

40

圓教寺から伝来したと伝わる薬師如来坐像
（長浜市教育委員会提供）

像底の朱書銘

舎那院の薬師如来坐像（像高八四・一cm）は、右手を胸前に上げ五指を伸ばした掌を前に向け、左手は腹前で薬壺を持つ姿である。ヒノキの一木造で背面から内刳が行われ背板が当てられている。体部は量感があるが、衣文の彫りはやや浅く、表情も穏やかであることから平安時代中期（一〇世紀）の作と考えられている（平安時代後期〈一一世紀〉の作とする

る説もある）。舎那院には、圓教寺から伝来したという伝承があり、明治の神仏分離の際に舎那院に隣接する長浜八幡宮から移されたと伝えられていた。

脚部底面の漆貼りの上に、江戸時代の正徳四年（一七一四）に記された朱書があり、

修補大勧進東岳院覚如阿闍梨金剛仏子慈真六十二
行年

門弟覚勝審真大仏師法眼実円

（ママ）
元享三　癸亥年五月五日

（後略）

とある。また『拈拾集』の「一、根本堂事　薬師堂」
の条に、

（前略）

元亨三年　癸亥四月廿七日、阿弥陀薬師修補也。

（後略）

絵師土佐法橋／大願主東岳院覚如坊慈真
漆工善阿陽、願西三宅、錦押仏工助法眼、
　　　　　　　　　　当国
　　洛

とあり、この二つの記録を合わせると、薬師像は
圓教寺の根本薬師堂の像で、鎌倉後期の元亨三年
（一三二三）の四月二七日から五月五日にかけて、大
仏師法眼実円により修理され、その願主は圓教寺東
岳院覚如坊慈真であったことがわかる。舎那院の寺
伝が銘文と記録により確かめられたことになる。

　　　　　　　　　　　　　ほうげん

長浜市の徳勝寺薬師如来立像（室町時代）、知善
院の阿弥陀三尊像も圓教寺伝来とされているが、圓
教寺のどの堂宇に安置されていたかは不明である。
また圓教寺摩尼殿の二代本尊如意輪観音坐像も長
浜へ移されたが、まもなく返されたといわれている。
　　　　　　　　　　　　　　まに
ほかにも、「天正の一乱」で圓教寺から持ち出されて
所在不明となった仏像として、常行堂の帥法印（康
誉）作四菩薩像（金剛法・金剛利・金剛因・金剛語）、
　　　　　　　　　　　　　　　　　そちほういん
護法堂若天社の護法童子像などがあり、今後発見さ
れるかもしれない。

兵庫県立歴史博物館では、薬師像を何とか姫路
へ里帰りさせることを計画し、平成二九年の「ひょ
うごの美ほとけ」展では、写真パネルによる展示と、
舎那院の了解を得てそのパネルを圓教寺へお渡しし
た。そして、ようやく令和元年の秋期特別展「お城
がで
きる前の姫路」展で、姫路への里帰りがかなう
こととなった。

弥勒三尊像と阿弥陀如来坐像　弥勒寺・圓教寺常行堂

安鎮作の如来像

平安時代中後期（10・11世紀）
姫路市夢前町（弥勒寺）・姫路市書写（圓教寺）
平成7年重要文化財

弥勒如来及び両脇侍像

弥勒仏坐像　　　像高　九三・五cm

左脇侍菩薩立像　　像高　一一四・〇cm

右脇侍菩薩立像　　像高　一一二・八cm

弥勒寺は圓教寺を開いた性空上人（しょうくう）（?～一〇〇七）が、晩年の居住地として圓教寺の北方五kmのところに長保二年（一〇〇〇）に開創した寺院である。その本尊として造立されたのが、弥勒三尊像である。中尊の弥勒仏は頭体通してヒノキの一木造で、背部やや右寄りに上部から像底近くまで長方形に内刳がされ、背板が当てられる。右手は胸前で施無畏印、左手は掌を膝に当て手の甲を見せている。当初は彫眼であったが修理で玉眼にされている。

両脇侍はヒノキの一木造で内刳はない。両手、天衣も本体と同木である。三尊とも以前は漆箔や彩色が施されていたが、近年の修理で素地の状態にされている。須弥壇は狭く、以前は両脇侍像が堂の後陣に置かれていたが、修理の際に脇侍像の台座を凹めて、須弥壇上に三尊が安置されるようになった。

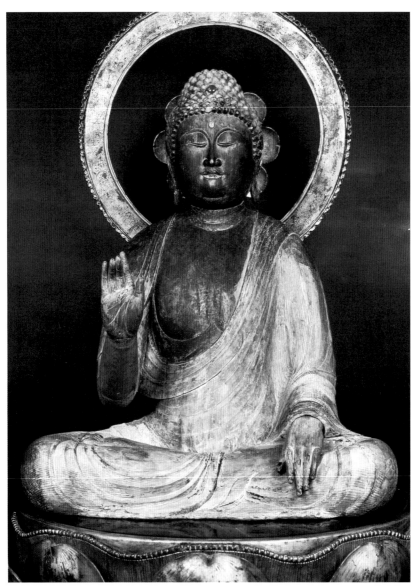

弥勒寺の弥勒仏坐像

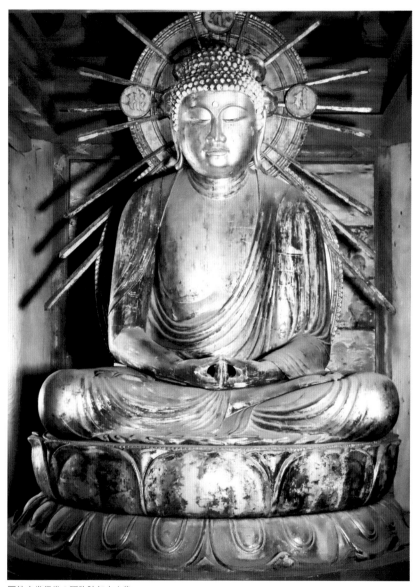

圓教寺常行堂の阿弥陀如来坐像

弥勒寺本堂内の弥勒三尊像

中尊の背板、像内内刳部に多くの銘文が記されており、長保元年（九九九）に性空上人の弟子の仏師安鎮（あんちん）によって制作されたと考えられる。面相や作風は、これから述べる阿弥陀如来に酷似している。

阿弥陀如来坐像

像高二五八・〇cm

圓教寺常行堂（じょうぎょう）の本尊、腹前で定印を結ぶ阿弥陀如来である。ヒノキの寄木造で全体に漆箔（後補）が施される。頭体部前後二材を寄せており、頭部、体部とも大きく内刳を行っており、初期の寄木造の技法をよく示していると思われる。

像内の胸部に阿弥陀の種子（しゅじ）（梵字キリーク）（ぼんじ）が蓮台と火焔のある光背とともに描かれ、その下の腹部に「逆卍」（まんじ）（像の正面から見ると「卍」となるようにしたと思われる）が書かれ、左胸部あたりに結縁者の名前が書かれているのが、平成四年（一九九二）二月の奈良国立博物館による調査で確認された。調

査には筆者も参加させていただいた。この像は、「円教寺旧記」から山内の往生院大仏殿の弟子安鎮と考えられ、造立時期は寛弘二年（一〇〇五）頃とされる。前述した性空の弟子安鎮と考えられ、作者は往生院大仏殿の像で、

当初は圓教寺往生院大仏殿に安置され、その後、麓の坂本田井の大堂へ下ろされ、鎌倉時代に圓教寺根本薬師堂に運び上げられた。そして元禄年間に麓の東坂定願寺の本尊となり、明治初年に圓教寺常行堂に移されて現在に至るものと考えられていた。

しかし江戸時代中頃の地誌『播磨鑑』に、常行堂の本尊は「阿弥陀如来座像丈六安鎮作」と記され、元禄五年（一六九二）霜月（一一月）六日銘の「常行堂修復棟札」に「丈六弥陀を安置し開眼供養した」ことが記されていることがわかった。この「丈六弥陀」は安鎮作の阿弥陀如来坐像と考えられることから、元禄五年に常行堂に安置され、現在に至っているようである。定願寺に移されたのは極めて短期間であったとも考えられ、所在の変遷については今後

改めて考察する必要がある。

二件の如来像は、仏師安鎮の作として、平成七年に同時に重要文化財に指定された。

阿弥陀の像内に梵字と逆卍が記されている

宮内法橋と神出仏師の仏像がある唯一の寺・大通寺

　西脇市大通寺へ調査にうかがったのは、昭和60年（1985）11月25日であった。ご住職は所用のため不在だったが、調査のために仏像を縁側近くへ出して下さっていた。

　本尊の聖観音坐像（像高20.6㎝）の像内背面に「貞享三年丙寅極月吉日／正観音尊像／大仏師宮内法橋作」の墨書があり、脇仏の聖観音立像の台座裏に「寛文九年乙酉七月吉日／金蔵山光明院隆叟／仏師民部／太郎兵へ」の墨書があった。今日では、前者は大坂仏師「坂上宮内法橋宗慶（宮内法橋）」の二代目、後者は神出仏師「厚木民部」と子息「厚木太郎兵衛（保省）」と判明しているが、この時点では、どちらも初めて見る名前であった。系統、経歴、他の作例などは全く不明で、彼らが制作した仏像を追求することがライフワークになるとは想定もしていなかった。

　両仏師とも兵庫県内に多くの作例・修理例を残しているが、両者の作が一つの寺院にあるのは現在でも大通寺のみで、江戸時代の仏師研究のはじまりとなったお寺といえる。

　大通寺には、明治初年の神仏分離の際に近くの奥畑住吉神社からお堂ごと移された薬師如来坐像（像高142.0㎝）がある。これは同神社に祀られる神の本地仏である。補足調査で平安時代後期の仏像と判明し、昭和63年兵庫県指定文化財となった。

　その後、平成3年に所用のため、久しぶりにお寺へうかがった。近世仏師の研究の嚆矢となったご報告とお礼を申し上げるつもりだったが、前住職はすでに他界されていた。

圓教寺開山堂 二躯の性空上人坐像

～平安時代と鎌倉時代に造られた性空像の関係を探る～

性空上人による圓教寺の開山

姫路市街の北西にある書写山圓教寺は、平安時代中期の康保三年（九六六）性空上人によって開かれた古刹である。性空の生誕年は延喜一〇年（九一〇）、延長六年（九二八）の二説（三説とも）あり、前者によれば享年九八歳、後者では八〇歳となる。一〇歳で出家して九州へ向かい、日向国（宮崎県）霧島山で出家を始めた。続いて筑前国（福岡県）へ移り背振山で修行を重ねたという。そして筑前から京都へ向かう途中、播磨を通った時に書写山の上に瑞雲が留まっているのに惹かれて、山に入り草庵を結んだ。それが康保三年（九六六）であったとされる。

法華経の持経者として播磨国司藤原季孝などの厚い帰依を受けて、しだいに山内の諸堂が整えられていくなかで、寛和二年（九八六）には花山法皇の行幸があった。このとき「書写山圓教寺」の寺号を受けたとされる。翌年、法皇寄進の米一〇〇石を基に講堂が完成するなど次々に伽藍が建ち並び、西の比叡山と呼ばれる聖地となったのである。

開山堂（御廟堂）の建立

性空は晩年の長徳三年（九九七）、弟子の延照に寺の諸事をゆだねて、北方約五kmの地にある弥勒寺（姫路市夢前町）に移った。寛弘四年（一〇〇七）三月一〇日にその地で没したが、翌日圓教寺奥之院で

茶毘に付され、卒塔婆が立てられた。御廟堂も同年に建てられたといわれている。

記録によれば、鎌倉時代の弘安九年（一二八六）の火事で御廟堂が焼失、その際に安鎮作の肖像が灰燼と帰したが、焼け残った像の中から上人の遺骨が入った瑠璃の壺を取り出した。正応元年（一二八八）に御廟堂が再建され、仏師慶快に「絵像を基として木像の真影」を造らせ、遺骨の入った壺を元のとおり像内に納めたという。

現在、御廟堂は開山堂と呼ばれ、江戸時代の寛文一一年（一六七一）に改築され、さらに最近も修理が行われている。

性空上人の肖像画の制作

長保四年（一〇〇二）弥勒寺に花山法皇の行幸があり、このとき随行した絵師の延源阿闍梨が性空の姿を写したとされる。延源は比叡山飯室谷の僧で、天元三年（九八〇）に行われた比叡山中堂の再興供

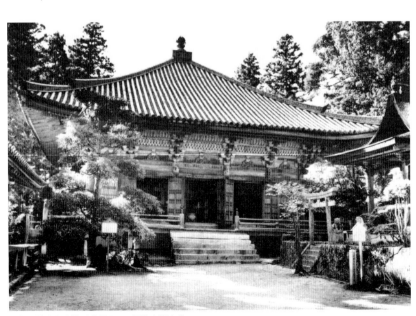

二躯の性空上人像が安置される圓教寺開山堂

養の際に「右方講衆」を務め、性空は「右方梵音衆」を務めたとされる。延源と性空は旧知の間柄の可能性がある。

法皇の帰洛後、写された姿を基に宮廷画家の巨勢広貴が肖像画を制作し、具平親王の賛文を「三蹟」と称された藤原行成が書写して完成させた。この肖像画は二幅制作され、一幅が圓教寺に大切に伝えられてきたが、明治三一年（一八九八）の宝物庫の火事で焼失してしまった。平安時代中期の高僧像とし

巨勢広貴が描いた性空肖像画の写し
（江戸時代・圓教寺蔵）

て極めて貴重な作品であり、その焼失は実に惜しまれるが、江戸時代に造られた全身像の模写と面部の写しの画像が寺に伝わっており、性空の容貌を知ることができる。

二躯の性空坐像

開山堂には二躯の性空坐像が安置されている。一躯は内陣中央の宮殿に安置されている像。もう一躯は、平成一二年（二〇〇〇）に塔頭の仙岳院から発見された像で、北側の脇壇に安置されている。この二躯の性空像はどういう関係があるのか。仙岳院から発見されたお像はどういうものなのかを見ていきたい。

一　鎌倉時代の性空像

正応元年（一二八八）・重要文化財

開山堂内陣中央の宮殿に安置されている鎌倉時代の像は、像高八九・六cm、ヒノキの寄木造で、全体に茶褐色の漆が塗られ、両手を腹前で衣の中に入れて

座る。頭部に京都の仏師祐慶〔前田修理〕の補修を記した札がある。この仏師は享保一七年（一七三二）に圓教寺大講堂の釈迦三尊などを補修していることから、性空像もこの折に修理されて茶褐色の漆が塗られたようである。

容貌はかなりの異相で、鉢の大きな頭、伏せ目で切れ長の目、秀でた頬骨、大きめの鼻、小鼻の両端から口元にかけて深く刻まれたしわ（法令線）、鼻の下（人中）が長く、口元が上がり口先が尖るなどの特徴は、巨瀬広貴が描いた画像に酷似しており、その画像を基に造られたことは明らかであろう。

二　平安時代の性空像

11世紀初頭・兵庫県指定文化財

仙岳院から発見された像は、発見当初、像全体に後補の厚い白色の彩色がされていた。その彩色を落としたところ、古様な作風を示す姿が現れたのである。

像高七八・〇㎝、肩をいからせ脇を絞めて胸前で合掌して坐す姿を示し、胸前を広く開け、鎖骨や胸骨が浮き出た様子を見せている。ヒノキの一木造で底から像内の胸部あたりまで元々あった材のウロを彫り上げているようで、それは骨壺を納めるための空間ではないかと思われる。両耳、合掌する両手、両袖部、脚部は木目の粗い材による後補である。体部の衣文などには、平安時代中頃から後期に差し掛かる頃の特徴が見られ、性空が没した一一世紀初頭の作風と一致している。

面相を見ると、鉢の大きな頭、眉から目にかけての形、大きめの鼻、くっきりとした法令線、長めの人中、やや上がった口元と尖り気味の口など、鎌倉再造の性空像ほどの異相ではないが、基本的な造形は同じである。当初の性空像の作者は仏師安鎮と伝えられている。安鎮は性空の弟子であるから師の姿は熟知しており、肖像はその容貌を忠実に再現しようと意識したと思われる。

安鎮は、天禄元年（九七〇）に圓教寺摩尼殿の

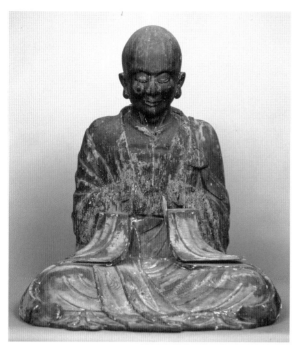

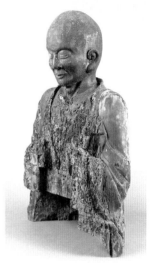

腹部に骨壺が納入されていたと思
われる

平安時代の性空上人坐像

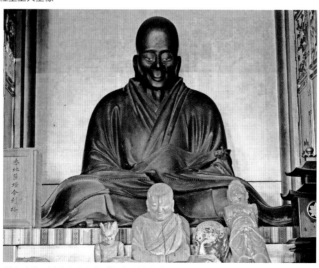

鎌倉時代の性空上人坐像（姫路市教育委員会提供）
頭部に骨壺が納入されている

本尊如意輪観音坐像（焼失）、長保元年（九九九）に弥勒寺本尊の弥勒三尊像（四三頁）、寛弘二年（一〇〇五）頃に圓教寺往生院大仏殿の丈六阿弥陀如来坐像（現在圓教寺常行堂安置）（四六頁）など造立した仏師である。仏像彫刻と肖像彫刻では、面相や着衣の表現は異なるが、性空像の脇を絞める感じの姿勢などは安鎮作の仏像とよく似た造型感覚が感じられる。

なお、鎖骨や胸骨をあらわにしていることから聖僧文殊や賓頭盧尊者像という説もあるが、それらには額や頬に深いしわを表しているのが通例である。この像の面部にはしわはほとんどなく、師の肖像として多少理想化しているかもしれないが、画像と共通する特徴が見られることから、安鎮作の肖像としてよいと思われる。

二躯の性空像の関係について

それでは、灰燼に帰したと記録された像がなぜ伝わっているのだろうか。私見を述べてみたい。

性空没後まもなく造立された肖像は、御廟堂で秘仏のようにされていたと思われる（現在も開山堂の宮殿の扉は普段閉ざされている）。弘安九年の火災のとき、木像は火を受けたが、焼けたのは現在後補となっている手や袖と脚部あたりのみだったと思われる。それは面部や上半身には焼けたような痕跡は見られないからである。

御廟堂の焼け跡に残る像を見た僧たちは、画像とは異なっていたため、性空を表した像ではないと思ったのではないか。当時の住僧たちにとって、巨勢広貴が描いた肖像画が性空の容貌としてイメージされていたと考えられる。前述したように延源が描いた原画を基に巨勢広貴が仕上げたものであり、安鎮が彫刻した肖像の面相よりも細部が強調されており、両手を衣の中に入れた姿とも異なっている。

仏師慶快が巨勢広貴筆の画像をもとに制作したと考えられる肖像は、まさに画像の通りに造られてい

る。「円教寺旧記」の『遺続集』に「絵像を基とし て木像の真影」を造らせたとあるのは、写実的な肖 像が造られていた鎌倉時代という状況を物語ってい るのではないだろうか。この像は寄木造で、内刳が された頭部内に火葬骨を入れた容器が納入されてい ることがレントゲン写真で確認されている。

当初の像は、焼損した手や脚部などが補われたが、 全身を白く塗られて寺内のどこかに秘蔵され・いつ しか仙岳院へ移されてしまったのであろう。

開山堂の現在

最近行われた開山堂の修理の際に、須弥壇の下か ら性空と思われる火葬骨、鎌倉時代の石造五輪塔な どが新たに発見され、開山堂は性空上人の墓の上に 建てられていることがあらためて確認された。

高僧像の像内に遺骨を入れた古例として、寛平三 年（八九一）に没した円珍の「御骨大師像（おこつだいし）」と呼ば れる肖像（大津市園城寺蔵）が知られる。この坐像

の背部と底部に蓋板（ふたいた）があることから、内刳された像 内に遺骨が納入されているといわれている。ただし、 未調査のため確認されてはいない。また、高僧の墓 所と一体となってその肖像を安置する早い例として、 延喜九年（九〇九）に没した醍醐寺開山の聖宝の肖 像が安置された御影堂（開山堂）の下に、聖宝の骨 壺が埋納されたようである。なお、当初の聖宝像は 失われて、鎌倉時代の再興像が安置されている。

このように見てくると、圓教寺開山堂の鎌倉再興 の性空像は、像内に遺骨が納入されるとともに、墓 所の上に安置される貴重な例であり、また安鎮作と 考えられる像のウロを彫り上げた内刳のところに遺 骨が納入されていたとすると、二つを兼ね備えた古 例ということになる。そしてこの両像が、同じ堂内 に安置されているのである。

伊弉諾神宮

本殿・祓殿に秘されていた女神たち

平安時代中期（10世紀）～鎌倉時代（13世紀）

淡路市

伊弉諾神宮は淡路国一宮で、祭神は伊弉諾尊・伊弉冉尊の男女二柱である。平成一六・一七年度に実施された本殿と祓殿修理工事中に、本殿内の箱から二躯の神像、祓殿の神座床下の木製唐櫃から七躯の神像が見つかった。県教育委員会から連絡を受けて調査にうかがったのが、平成一八年（二〇〇六）二月二七日であった。

一　本殿の神像

本殿内陣に安置されていた木箱は施錠のうえ密封されていた。鍵の形態から密封された時期は大正年間と推測されている。本殿内に箱が置かれていたことから、この二躯が主祭神であると思われるが、二躯とも女神像なのが不思議である。

一-一　女神坐像　像高五九・一cm

右手は膝の上で握り持物を持つ形。左手は胸前で五指を広げて玉状のものを持つ。頭に髻を表し髪を肩に垂らす。クスノキの一木造で内剥はないが、底部の背面側から後頭部にかけて縦にウロが入って空洞となり、背面には節があり、後頭部は欠けた状態

で左膝先も欠失する。像底部は地付の周縁部を残して六〜八㎝彫り上げている。体部は量感があり表情は端正で生気が感じられ、左袖には翻波式衣文が見られる。これらの特徴から平安時代中期（一〇世紀）の作と考えられる。面部、体部に彩色が残る。

一－二　女神坐像　像高六一・三㎝

両手を前に出し、右手を握り左手は五指を広げているが、両手先とも後補のためはずされている。髪

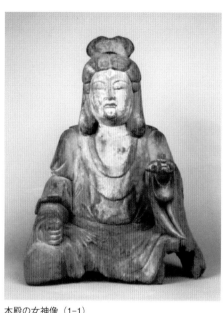

本殿の女神像（1-1）

を環状に束ねて肩まで垂らし単衣（ひとえ）を着して座す。脚部をあまり左右に張り出さないのは、神像によく見られる特徴である。ヒノキの一木造で内刳はない。木心が体部中央やや右にあり、そこに向かって膝前からヒビが入り、膝前の一部が欠失している。表情は端正で生気に満ち若々しく、肩を後ろへやや反らすことから鎌倉時代（一三世紀）の作と考えられる。面部や体部の彩色は後補である。

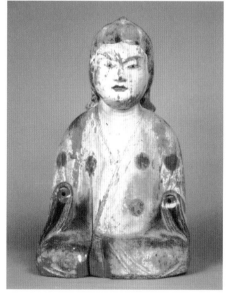

本殿の女神像（1-2）

二 祓殿の神像

本殿の西にある祓殿の神座床下から、唐櫃に入った状態で七躯の女神像が発見された。唐櫃の底面には「元治元年甲子歳九月廿九日／御奉幣御供物箱」の墨書がある。元治元年は西暦一八六四年で幕末の時期に造られたことがわかる。その唐櫃に納められた時期は不明だが、明治初めの神仏分離の際と思われる。小像なので摂社に祀られていた神像と考えられる。

二−一　女神坐像　像高三五・八㎝

両手を衣の中に入れ胸前で拱手して座す。頭上に髷と思われる突起を表し、髪を襟まで垂らす。ヒノキの一木造で内刳はない。衣文をあまり表さず、袖部と腹前は細い線を刻んでいる。表情は穏やかで体は薄く平安時代後期（一二世紀）の作と考えられる。

二−二　女神坐像　像高三一・八㎝

両手を胸前で前へ出すが両手先を亡失し当初の形は不明である。頭上に髷と思われる突起を表し髪を左右に分けて垂らし着衣の中に入れ、襟を折り返している。両手を衣の中に入れ、胸前で拱手して座す。ヒノキの一木造で内刳はない。体はやや左

左右に分けて背面に垂らしている。クスノキの一木造で背面が大きくえぐれている。脚部の厚みがほとんどない。衣文はなく襟と袖口のところで衣の重ねを刻出している。衣に緑青が見られ彩色の痕跡と思われる。やや前傾気味の側面感から平安時代後期の作と考えられる。

二−三　女神坐像　像高二五・〇㎝

髪を左右に分けて背面に垂らす。両手を衣の中に入れ、胸前で拱手して座す。ヒノキの一木造で内刳はなく、台座も本体と共木から彫り出す。眼や髪、毛筋を墨で描き、衣文はほとんど刻まず墨で衣文、衣の端の模様、台座の模様を描いている。頬に張りがあり、体部も量感があることから鎌倉時代（一三世紀）の作と考えられる。

二−四　女神坐像　像高二六・七㎝

髪を左右に分けて垂らし着衣の中に入れ、胸前で拱手して座す。ヒノキの一木造で内刳はない。体はやや左

へ傾く目鼻は少し風化している。全体の作風は穏やかながら体部にかけて厚みが感じられることから、平安から鎌倉時代にかけての作と考えられる。

二－五 女神坐像 像高一九・六㎝

髪を左右に分けて背面に垂らす。両手を衣の中に入れ胸前で拱手して座す。ヒノキの一木造で内剝はなく、台座も本体と共木から彫り出す。眼を大きく表し、髪の毛筋は墨で細かく描き台座の模様も墨で描いている。面部は大きいが肩幅はせまく、体部前面の衣文を明確に刻んでいる。また体部も厚みがある。これらの特徴から平安時代から鎌倉時代にかけての作と考えられる。

二－六 女神坐像 像高一六・二㎝

両手を衣の中に入れ、胸前で拱手して座す。ヒノキの一木造で内剝はない。木心は背面右側にある。表面は風化しており面相も不明であるが、髪を背面へ垂らすような造形から女神像と考えられる。側面から見るとやや前に体をかがめるような感じがある

ことから、平安後期の作と考えられる。

二－七 女神坐像 像高三三・九㎝

両手を衣の中に入れ、胸前で拱手して座す。正面から見ると頭を丸めた僧形の像のようであるが、側面、背面から見ると髪を背面に垂らしており、女神像であることがわかる。クスノキと思われる材による一木造で内剝はない。右胸前縦に割れが見られ、全体にかなり虫喰いが進行している。側面から見ると体に厚みがあり、制作年代は鎌倉時代に入ると思われる。表面のところどころに黒漆らしきものが見られ、当初は彩色されていた可能性がある。

江戸時代まで、神仏習合で神社に祀られていた仏像は、明治時代になると神仏分離によって神社の外へ出された。神像は本殿以外の場所に秘されているのが、近年確認されることが多い。伊弉諾神宮でも、神仏分離によって神像が秘されていたことが判明し、このように確認されたことは貴重である。この神像

祓殿の女神坐像（2-3）

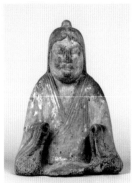

祓殿の女神坐像（2-2）

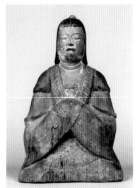

祓殿の女神坐像（2-1）

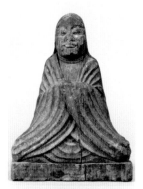

祓殿の女神坐像（2-5）

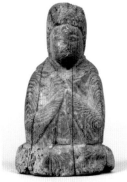

祓殿の女神坐像（2-4）

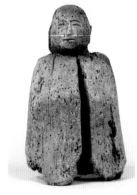

祓殿の女神坐像（2-7）

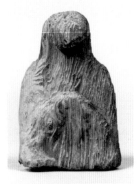

祓殿の女神坐像（2-6）

群は、平成二〇年（二〇〇八）に開催した特別展「ふるさとの神々」に出展された。

楊柳寺本尊の撮影で
頭痛と足のしびれに見舞われる

　昭和60年（1985）の夏、特別展「西脇・多可の歴史と文化」の開催中に、報告書作成と今後の記録のため、４×５サイズの大判カメラで楊柳寺の観音菩薩立像（楊柳観音）の写真撮影を行った。昼間の開館中にはできないため閉館後の作業となる。大型ストロボ購入以前で、撮影用の写真電球4灯（計2000ワット）を使った。

　ライトを点灯し撮影を始めると頭痛に襲われた。仏像の撮影は正面だけでなく、左右斜め、両側面、背面、面部のアップ、細部など多くのカットを、撮影するので、かなりの時間がかかる。頭痛は治まらない。なんとか頑張って撮り終え、ライトを消し機材を片付けると、スッーと頭の痛みが消えた。これは不敬な撮影をする学芸員への観音さまのバチであったか、と当時は不安に思ったものだが、お像の厨子内には多量の防虫剤が入れられており、ライトの熱で像に付着していた成分が昇華し、それを嗅いだためであったかもしれない。

　デジタルカメラのない時代で、モニターを見て確認することなどはできない。撮影した銀塩フィルムを現像に出して、待つこと3日。少しアンダーだがなんとか見られる程度の仕上がりであった。

　後日、お像を寺に戻し、入魂の儀式で正座して合掌した。ご住職が読まれる経典は「観音経」（「法華経観世音菩薩普門品第二十五」）で、時間にすると30分足らずである。なぜかその時はとても長く感じられ、足のしびれが体の半分くらいまで上がってきて、しばらくは立ち上がることができなかった。

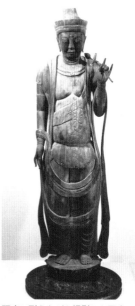

頭痛に耐えながら撮影した写真

大日如来坐像

田中薬師堂

"ハメ避け" 伝承のある
お堂の本尊

平安時代後期　承安2年（1172）
加東市
平成3年兵庫県指定文化財

田中薬師堂は、もとは涌羅山常楽寺という寺院で、今は地元で管理されるお堂となっている。お堂の下の土を家の周囲に撒くと、ハメ（マムシ）避けになると伝えられているという。

このお像を最初に調査したのは、平成元年（一九八九）七月一六日の午後で、この日の午前中には別項に記した社町（現加東市）の朝光寺本尊の二躯の千手観音立像を調査している。その余韻もあり、次も何か出るのでは…との期待もあった。堂内の宮殿に三躯の坐像が安置されており、中

央が胸前で智拳印を結ぶ金剛界大日如来坐像（像高一五三・一㎝）、向かって右に薬師如来坐像（像高一二三・五㎝）、向かって左は聖観音坐像（像高一三一・〇㎝）である。中央に安置され像高も最大であることから大日如来が中尊で、本来は「大日堂」と呼ばれるはずだが、薬師像への信仰が高まったため薬師堂と呼ばれるようになったといわれる。

三尊とも穏やかな表情と薄い衣文の彫り、厚みの薄い体部の表現から平安時代後期（一二世紀）の制作であることは推定された。大日像はヒノキの一材

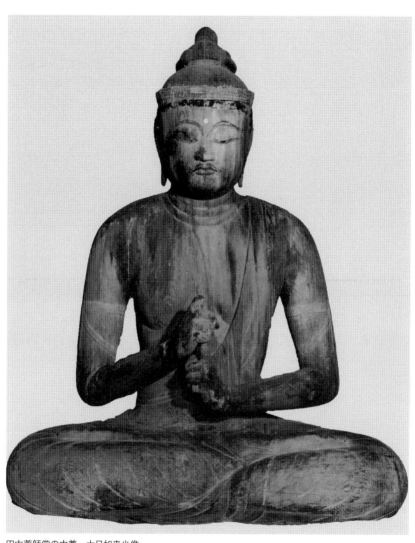

田中薬師堂の中尊　大日如来坐像

で頭部と体部
を彫刻し、ほ
ぼ完成したと
ころで頭体部
を前後に割
り、像内を内
刳して再び合
わせる割矧造_{わりはぎづくり}
で、脚部は横
一材を寄せて
いる。宮殿か
ら外へ出して
像内を調査
すると、胸腹
部と膝裏に文
字が記されて
いることがわ
かった。しか

63

し、墨が薄く判読ができないため、その日は寸法等を測るのみにした。

後日、銘文を読むために赤外線ビデオ装置を運び、像内の撮影を行ったところ、「承安二年」「仏師快増仏光房」という銘文が確認できた。これにより平安時代末期の承安二年（一一七二）の年号と仏光房快増という仏師僧によって造られたことが判明したのである。　快増の作例は他に知られていない

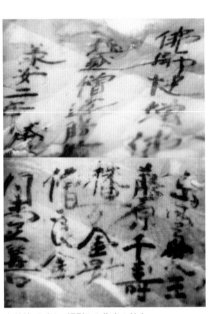

赤外線ビデオで撮影した像内の銘文

が、この時代の仏像の銘文によく見られる「仏師僧」の一人と推定できる。　像を造らせた願主は仏師の左側に記された「檀越僧延勝鏡勝房」から鏡勝房延勝という僧と考えられる。　像内と膝裏に記された人名は僧名が多いが、中には「出雲愛王」「藤原千寿」「播万金剛」などの姓名を記したものも見られる。　なお薬師如来坐像、聖観音坐像の像内には銘文は記されていなかった。　しかし作風や制作年代が同じであることから、同じ仏師や願主、結縁者によって制作されたと考えられる。

この像は、平安時代の承安二年に快増仏光房が造ったと明記されていることで、まもなく県指定文化財となった。　県内には平安時代後期の仏像は多く伝えられているものの銘文が記されて、制作年、仏師がわかるものは現在のところ五例余りである。　平成三年四月に開催した特別展「播磨の仏像」に出展された。

聖徳太子坐像及び二王子立像　鶴林寺

太子坐像と二王子立像の
三尊としては日本最古

平安時代後期（12世紀）
加古川市
平成4年太子坐像・平成20年二王子立像
加古川市指定文化財

国宝鶴林寺太子堂は、釈迦三尊像を本尊とする「法華堂」が正式な名称であるが、堂の東側の板壁に聖徳太子絵像があり、「太子堂」の名称はこれに由来している。宝形造、檜皮葺で、正面三間、側面は三間に一間の礼堂部分を付けた形式で、天井裏の墨書により、平安時代後期の天永三年（一一一二）に建立されたと考えられる兵庫県最古の建築である。

宝物館にある聖徳太子坐像（像高四七・五㎝）は、以前は太子絵像を覆う厨子の前にある長机の上に置かれていた。割矧造、彩色、彫眼で、髪を古代男子

の髪形である角髪に結い、胸前で柄香炉を捧げて坐す十六歳考養像で、父用明天皇の病気平癒を祈る姿を表している。この像は平成二年（一九九〇）の総合調査で確認された。

二王子立像は、鶴林寺の古写真に太子坐像と写っているのが知られていたものの、その所在は不明だったが、安置場所を発見し教えてくれたのは大阪市立美術館の学芸員の方であった。それは植髪太子立像が納められた「髹漆厨子」の中で、普段は秘された所である。植髪太子は毛髪を像に植えた特別な聖徳

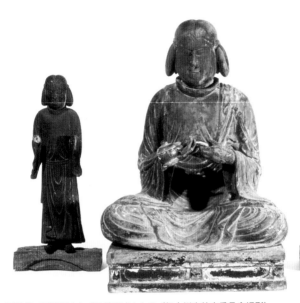
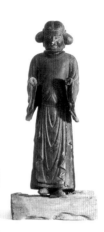

二王子像が再確認されて三尊形式となる（加古川市教育委員会撮影）

太子像で、年に一度、太子会式の時に三日間のみ開帳される秘仏であり、その厨子の中に二王子像は安置されていたのである。

二王子像も髪を角髪に結い、一木造、彩色、彫眼で、胸前で持物を捧げる姿で両手首先を失っている。向かって右の開口する像は、両手で経箱を持つ太子の弟の殖栗王立像（像高三八・九cm）、左の像は如意を持つ太子の皇子山背大兄王（像高三八・九cm）と考えられる。三像とも頬張り豊かな面相、彫りの浅い衣文などから平安時代後期（一二世紀）の作と考えられ、彩色は現状ではほとんど剥落している。太子の童子形坐像の最古の作例は、奈良県法隆寺の東院絵殿にある太子七歳といわれる像で、治暦五年（一〇六九）仏師円快造立である。鶴林寺の太子坐像はそれに次ぎ、三尊形式の彫像の作例としては、我が国最古のものと考えられる。太子像は平成三年秋の「刀田山鶴林寺」展、三尊としては平成二四年春の「鶴林寺太子堂」展に出展された。

第二章

鎌倉時代の仏像

運慶の作風を伝える仏像
～運慶工房制作と思われる四躯の像～

日本の仏師のなかで最も優れている人物として、鎌倉時代前期に活躍した運慶がまず上げられよう。

運慶や運慶工房の作例は、鎌倉幕府関係や御家人の発願になる寺院、朝廷や貴族関係、大寺院などいわゆる上層階級に関わっていることが多く、鎌倉幕府の本拠地である関東をはじめ、中部地方、奈良、京都などに集中している。

運慶は、像本体に直接仏師名を記さないので、台座や納入品に書かれた銘文や、レントゲンやCTスキャンによって納入品の五輪塔や月輪などが確認されて、運慶作と判断されることが多い。兵庫県内には、これまでの調査によって運慶工房の可能性が高い作例が四件あるので紹介していきたい。

一　毘沙門天立像

姫路市・圓教寺
姫路市指定文化財

平成二六年（二〇一四）秋、圓教寺奥之院護法堂の修理が行われた。護法堂は同寺開山の性空上人の身の回りの世話をしたとされる二人の護法童子「乙天・若天」を祀る二棟の神社建築様式のお堂である。

普段は秘仏で、山内で厳しい修行を終えた僧のみが拝することを許される像であった。これまで同寺諸堂の仏像を調査するなかで、ここは未調査であった。お堂の修理工事中は別置されたため、ようやく調査の機会を得ることができた。

若天は毘沙門天の化身とされる。しかし若天社の像は、護法童子ではなく、毘沙門天立像（像高

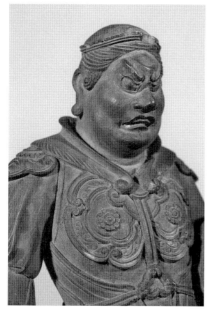
忿怒を表す面相

細緻な彫りが施されている

圓教寺護法堂（左・若天社、右・乙天社）

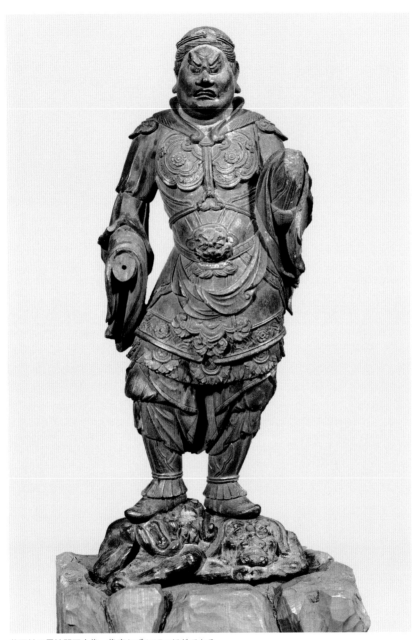

若天社の毘沙門天立像　像高わずか15㎝ほどである

一五・二㎝)であった。左手を胸前に上げ、右手は腰に置したのであろう。

の脇に下げる。左腕先を欠失し右手首先を亡失する。おそらく左手で宝塔を捧げ、右手に戟を持つ姿と思われる。緻密な一材を用いて頭部から脚部、両前膊まで極めて精巧に彫り出し、素地のままで彩色を要所にのみ施すいわゆる檀像彫刻である。足下の二匹の邪鬼は別材ながら当初と思われる。額が狭まり頬張り豊かに忿怒を示す面相や、松葉形の衣文を表すのは、鎌倉時代初期の慶派仏師の作例に見られる特徴である。

なぜ護法童子ではなく毘沙門天が祀られているのか。『円教寺旧記』の『古今略記』によると、天正六年(一五七八)別所長治が織田方に反旗を翻した「三木城の戦い」のために、羽柴秀吉の軍勢が圓教寺に滞在したときに、若天像が無くなった。軍勢の撤収後、鎌倉時代の僧俊源(生没年不詳)の時期に湧出したという「二階坊の毘沙門天」を若天社に安置した。

毘沙門天は若天の本地なので代理として安置した。

俊源は鎌倉時代中期の圓教寺第三四世長吏で、関白九条道家の娘・藻壁門院の菩提を弔うため、文暦二年(一二三五)に五重塔の造立を開始した。貞永元年(一二三二)に大講堂を二階建てに拡張し、さらに寛元元年(一二四三)には食堂を二階建てに拡張して作り替えるなど、圓教寺に全盛をもたらした

と『円教寺長吏記』に記される。「二階坊」は俊源が建てた自坊で、そこに祀られていた毘沙門天を若天社に安置したことは、俊源が「湧出＝地中から現われ出る」と記されていることは、俊源が特別に入手したような経緯がうかがわれる。

毘沙門天像は、背面部分が凹む材を用いながら、破綻の見られない造形、切れのある緻密な彫りを見せ、鎌倉初期のかなり技量を持つ仏師の作と考えられる。甲冑の下端に一重の花弁を表すのが通例であるが、八重の花文を刻出するのは、この像の特色である。

俊源は、天皇家や公卿、鎌倉幕府六波羅探題

の武士とも関係が深く、この稀少な仏像を入手できた理由がうなずける。

二　毘沙門天立像
──姫路市・大覚寺
姫路市指定文化財

大覚寺は姫路市の西南、網干（あぼし）にある浄土宗西山禅林寺派の寺院である。この像は経堂の本尊で現在は本堂の脇壇（わきだん）に祀られている。右手を上げて持物（じもつ）を持ち、左手は腰に当て、左前方を向き二匹の邪鬼を踏んで立つ。像高六一・七㎝、ヒノキの割矧造（わりはぎづくり）で両下脚部は膝のところで柄差（ほぞ）しにされている。玉眼が用いられ、腹部のベルトのうえに長方形の銅板を貼り、甲冑の装飾として円形や楕円形の金銅製（こんどう）菊座が取り付けられるなど金具が多用されている。肩口に獅噛（しがみ）、腹部に帯噛（おびかみ）が表されているが、帯噛の目鼻と口の上部のところが取れている。面相は端正で気迫に富み、通例の毘沙門天の玉眼は怒りを表すために瞳が金で縁取られているが、この像の体部は均整がとれている。像内に広葉樹製と思われる宝塔（高一一・七㎝）が納入されている。これは轆轤（ろくろ）による削り出しと思われ、宝塔内部には絹布に包まれた水晶製の蓋付き舎利容器（しゃり）があり、中に舎利と籾（もみ）が各三粒入れられている。

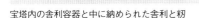

宝塔内の舎利容器と中に納められた舎利と籾

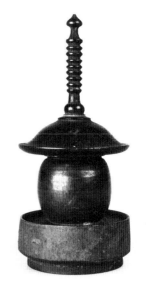

像内に納入される宝塔

瞳は、如来・菩薩像と同様に朱で縁取られ、表情も穏やかである。甲冑の意匠、端正な面相など静岡県願成就院の運慶作国宝毘沙門天立像（像高一四七・〇cm）に近い作風が見られ、鎌倉時代前期に運慶工房で制作された可能性が高いと思われる。

三　阿弥陀如来立像──猪名川町・安養寺

　安養寺は兵庫県の東南、猪名川町にある浄土宗の寺院で、この阿弥陀如来像は同寺の本尊である。右手を下げて掌を前に向け五指を伸ばし、左手は胸前で第一指と第三指を捻じる。右手を上げ、左手を下げる通例の阿弥陀の来迎印とは異なる逆手来迎印の像である。像高九七・七cm、大衣の下に僧祇支（内衣）を着し、衣を偏袒右肩に着してその一端を右肩に懸け、右脇から腹前を通して左前腕に懸ける立像としては珍しい姿を示している。割矧造で目は玉眼、豊かな頬の張りと生気に満ちた表情、量感のある体躯

など、その作風は神奈川県横須賀市浄楽寺の運慶作阿弥陀三尊像の左脇侍（像高一七八・〇cm）や運慶工房の作と考えられる京都清水寺の観音菩薩立像（像高一〇五cm）に近く、とくに右腕の下げ方がよく似ている。

　逆手来迎印の阿弥陀は、宋や高麗の仏画をもとに造られたと考えられ、同じ印相を結ぶ小野市浄土寺浄土堂の快慶作国宝阿弥陀三尊像は、宋の仏画をもとに造られたことが知られている。逆手来迎印を結ぶ鎌倉時代の作例としては小野市浄土寺にもう一例阿弥陀如来立像（像高一九・九cm）、滋賀県聖衆来迎寺像、同比叡山内寺院像（江戸時代の可能性もある）、愛知県性原寺像などが知られているが、作例としては数が少ない。端正な面相は、前述した常楽寺の阿弥陀三尊像などに近く、運慶工房での制作の可能性が考えられる。

　なお、現在の像は全体に後補の漆箔が施され、両脇侍、光背・台座も江戸時代に造られたものである。

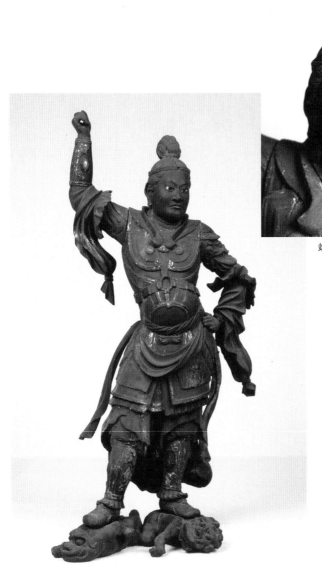

端正な面相

大覚寺の毘沙門天立像

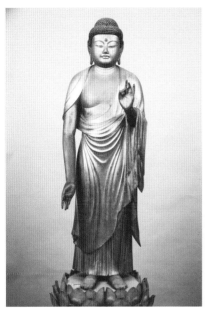

逆手来迎印を結ぶ安養寺の阿弥陀如来立像

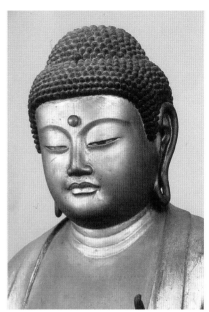

張りのある端正な面相

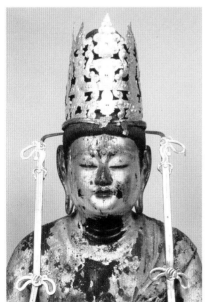

理知的な面相を見せる

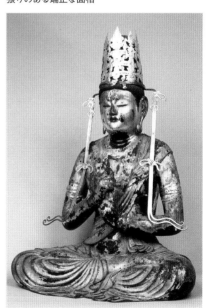

摂津某寺の大日如来坐像

調査時、台座裏に「いせき里うさん」の修理銘があった。これは大坂仏師の井関隆山で、その仏師が活躍した一八世紀中頃に修理されたと思われる。井関隆山は、この仏像の作者を誰と思って修理をしていたのか、ぜひ聞いてみたいものである。

四　大日如来坐像 ──── 摂津某寺

胸前で智拳印を結び右足を上に結跏趺坐する金剛界の大日如来像。像高六〇・四cm、ヒノキと思われる材による割剝造で玉眼が嵌入される。宝冠は当初と思われるが、磨き直されて新たに金が塗られている。左胸の条帛は木屎漆で垂飾などは後補と思われる。像底は周縁部を残して彫り上げられており、その中央に円形の蓋状のもの（径八・六cm）が嵌め込まれており、像内に納入物等がある可能性が高い。一見して、奈良市円成寺の国宝大日如来坐像（像高九八・二cm）を縮小し

て造られたような感じがある。

円成寺像は、運慶が安元二年（一一七六）に制作したことが銘文で確認されている。運慶作と考えられている大日如来像として、東京都半蔵門ミュージアムの大日如来像（像高六一・六cm）、栃木県光得寺の厨子入大日像（像高三一・三cm）があり、建久年間（一一九〇～九九）頃の作とみられている。摂津某寺像は、外観は円成寺像、像底の造りは真如苑像の作風に近く、注目される作例であるが、造立や伝来についての経緯は不明である。

安養寺像と摂津某寺像の像内は未調査で、今後のレントゲンやCTスキャンなどの機器によって、像内の納入品の状況が確認されれば、より制作の概要が明らかになるものと期待される。

快慶の作風を伝える仏像

～快慶工房制作と思われる三躯の像をさぐる～

運慶と並び称される鎌倉時代の名仏師快慶。兵庫県では小野市浄土寺の国宝丈六阿弥陀三尊像、重要文化財の裸形阿弥陀如来立像、快慶工房による重要文化財の菩薩面二十五面が知られている。浄土寺からは近年丈六阿弥陀如来立像と同じ逆手来迎印を結ぶ阿弥陀如来立像が確認され、加西市やたつの市御津町の市町史編纂の調査では、快慶工房の作と考えられる三尺阿弥陀如来立像が確認されている。その経緯や特徴について紹介したい。

一 阿弥陀如来立像 ──── 小野市・浄土寺
　　　　　　　　　　　 ──── 小野市指定文化財

浄土寺は小野市浄谷町にある高野山真言宗の寺院で、鎌倉時代に東大寺を復興した重源が建てた播磨別所にあたる。

この阿弥陀如来像は左手を胸前に上げて五指を伸ばして掌を前に向け、右手は下げて第一指と第二指を捻じる逆手来迎印の印相を結ぶ。右肩に覆肩衣をまとい、その上に袈裟を偏袒右肩に着している。ヒノキの一木造で像高一九・九㎝、像と同材の台座を含めて総高二四・五㎝である。胸部を後ろへ反らして立つ姿は、実際よりも大きく安定した感じを受ける。

大きさはかなり異なるが、一見して同寺浄土堂の快慶作国宝丈六阿弥陀如来立像（像高五三〇㎝）に近い作風が感じられる。表情は端正で目尻を上げて鼻梁を太く表すのは、快慶の初期の作例である京都

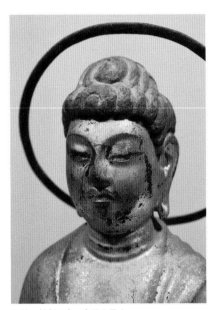

紐状の螺髪と太い鼻梁を示す

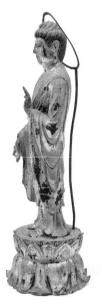

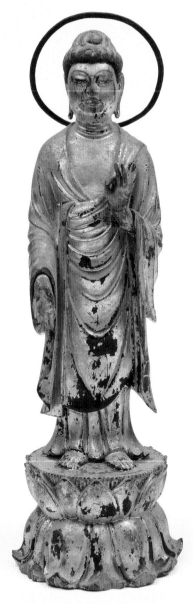

背筋を後ろに反らせ胸を張る姿勢
（寺島典人氏撮影）

浄土寺の阿弥陀如来立像　逆手来迎印を結ぶ
（寺島典人氏撮影）

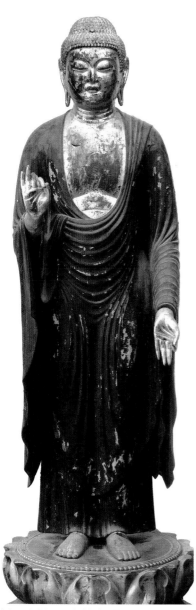

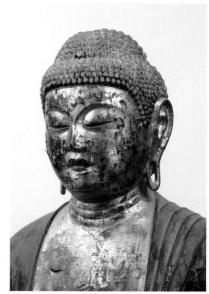

頬張り豊かな面相

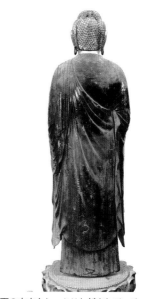

小谷阿弥陀堂の阿弥陀如来立像
（写真はいずれも寺島典人氏撮影）

背面の衣文もしっかりと刻まれている

府松尾寺の阿弥陀如来坐像、奈良県西方寺の阿弥陀如来立像などの作風に近い。また右肩を覆う衣が右胸のところで弛まずに左からの衣にたくし込まれ、下脚部の裳の合わせ目が背面中央に表されるのも快慶前期の特徴といわれており、鎌倉初期の快慶工房の作と考えられる。浄土寺を建てた重源の事蹟を記した『南無阿弥陀仏作善集』や『浄土寺縁起』にはこの像についての記載は見られない。この像は六本の円柱で屋根を支える籠状の厨子（高四七・八㎝）の中心部に据えられており、かつて浄土寺で行われていた来迎会に用いられていたと推定されるものの、来迎会は中断されてからかなりたっているので、その状況を知ることができない。

平成二〇年（二〇〇八）に浄土寺薬師堂の後陣に置かれているのを調査の折に確認し、その後、浄土堂の阿弥陀三尊立像の右脇侍菩薩立像の宝冠にある化仏坐像に酷似していることが指摘され、快慶初期の作とする可能性がより高くなっている。

近年、大津市新知恩院から涅槃釈迦像（像高一二・八㎝）、京都市醍醐寺から水晶製蓮華の中に入れられた阿弥陀如来立像（像高五・五㎝）が発見され、いずれも快慶工房の作と考えられる。浄土寺像も同じミニチュア像の一例として今後注目されることが期待される。

二　阿弥陀如来立像　——加西市・小谷阿弥陀堂

——兵庫県指定文化財

小谷阿弥陀堂は加西市北条町の北にあり、地元で管理されているお堂である。この像は右手を胸前に上げ、左手は下げて両手の第一指と第二指を捻じる来迎印を結ぶ阿弥陀像である。右肩に覆肩衣をまとい、その上に袈裟を偏袒右肩に着している。像高九七・〇㎝、ヒノキの寄木造もしくは割剥造で、頭部に破損があり、その衝撃で玉眼が壊れたためか、木製の眼に取り替えられている。

体部は適度な量感があり、面相は端正で丸く頰が

張る。右肩を覆う衣が右胸のところで弛まずに左か
らの衣にたくし込まれ、下脚部の裳の合わせ目が背
中央に表されるのは快慶前期の特徴といわれている。
なお破損部から見られる像内には、納入品や銘文は
確認できない。足柄にも銘文は見られないことから、
鎌倉前期の快慶工房の作と考えられる。現状の肉身
部の漆箔、衣部の黒漆塗や台座等は後補である。快
慶の経歴の前半である「安阿弥陀仏（あん）」期の新出の作
例として注目される。加西市史編纂にかかる調査に
より確認された像である。

三　阿弥陀如来立像 ── たつの市・浄運寺

　浄運寺は古代から知られる港町室津にある浄土
宗西山禅林寺派の寺院である。この像は右手を胸
前に上げ、左手は下げて両手の第一指と第二指を捻
じる来迎印の阿弥陀像である。右肩に覆肩衣をま
とい、その上に裳裟を偏袒右肩に着している。像高

七八・八㎝、ヒノキの寄木造で、玉眼が嵌め込まれ
ている。頬張りのある端正な面相は、快慶の作例に見
られる特徴的なものである。右肩を覆う衣が右胸の
ところで弛んで左の衣にたくし込まれるのは、快慶
の法橋（ほうきょう）期から法眼（ほうげん）期の前半にみられる特徴であり、ま
た下脚部の裳の合わせ目が背面左側に表されるのも
快慶後半の特徴とされる。足柄には銘文がないこと
から快慶の法眼期前半頃の快慶工房の作と考えられ、
その時期の作例として注目される。

　これまでの調査で像内に納入品があることがわ
かっていたが、近年像内のX線撮影により、小さな
仏像と俵形のかたまりが確認された。光背の下部に
享保二年（一七一七）の修理銘があり、このときに
台座、光背の新調、両脇侍の制作、肉身部の金泥塗、
衣部の漆箔が施されており、像内の小像とかたまり
はこの時に納入された可能性がある。御津町史編纂
にかかる調査で確認された。

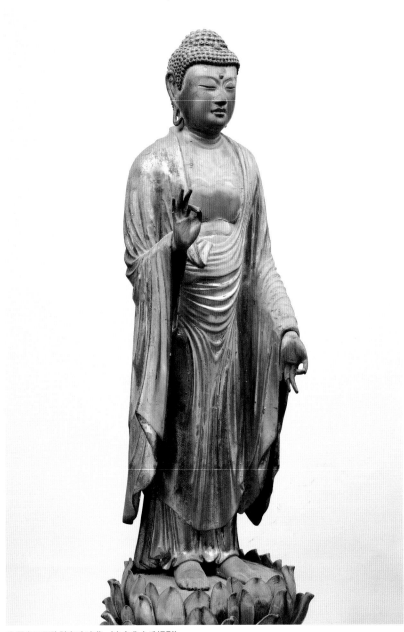

浄運寺の阿弥陀如来立像（寺島典人氏撮影）

「神出仏師」の調査を進展させてくれた人

　私がライフワークとしている江戸時代の仏師の研究は、淡路で大坂仏師「宮内法橋」の作例・修理例が集中して確認できたことにより、作風や銘文の書体、書き方の変化などがわかるようになった。そして、初代から二代への交代時期、三代目の存在も明らかになってきた。

　一方、神出仏師については当初進展がなかったが、加東郡（現加東市）、西脇市における個別調査、加西市史や多可郡の文化財集のための調査など、東播磨での調査を進めて行く中で、新たな作例や修理例が見つかり始めていた。

　ちょうどその頃、神戸市西区在住の北井利治さんから、神出仏師に関する問い合わせの電話が博物館にあった。西区は神出仏師の本拠地であるため、北井さんはすでに多くの作例を見ておられ、『播磨鑑』という江戸時代の地誌に「性海寺仁王像は神出仏師の作」という記載があることを教えていただいた。そして、それまでに確認されていた作例も拝見した。

　その後も東播磨から中播磨にかけて「神出仏師」に関する発見が続き、現在35例ほどが確認できている。神出仏師は、厚木民部と保省の親子仏師であり、両者の年齢や改名を繰り返していることなどがわかった。今後も多くの作例の発見が見込まれる兵庫の郷土仏師である。

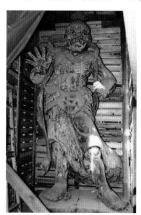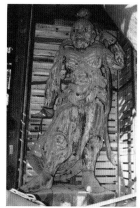

性海寺の金剛力士像　『播磨鑑』に神出仏師作と記す

釈迦如来坐像　慈眼寺

像内に記された無数の「阿弥陀仏名号」

鎌倉時代　建久6年（1195）
伊丹市
平成2年重要文化財

昭和六三年（一九八八）の七月初旬、京都市山科区にある仏師工房で、この像を最初に拝見したときは、バラバラの状態であった。慈眼寺から修理に出された本尊を解体したところ、像内に年号と結縁者の名前が記されていたというので、兵庫県教育委員会文化財課から至急調べるようにと指示があり、うかがったのである。

像内の銘文は、仏像を接合するための補強として、麻布を接着する際に黒漆を用いており、人名が判読できない部分があった。銘文を調べるために修理は一旦中止され、バラバラの状態で梱包して、兵庫県立歴史博物館へ運ぶことになった。博物館で、購入してまもない赤外線カメラとモニターを用いて調査すると、黒漆で見えなくなっている銘文を驚くほど鮮明に見ることができた。文字を解読し、仮組立をして像の正面からの全体写真を撮った。像高はこのとき五一・四cmと計測したが、修理後の正確な計測で五一・八cmに修正されている。

ヒノキの割矧造、漆箔、玉眼の像で、両肩を覆う覆肩衣を着て左肩から裟裟を紐で吊る。腹前で両手の第一指を合わせて右掌を上に重ねる法界定印を結

び、右足を上にして結跏趺坐する。像内の背部、腹部、左右腰脇部、両脚部裏に墨書銘がある。銘文は、かなりの文字数で、すべてを紹介することは無理なので、背部に記された主要なところを紹介すると、

建久六年卯七月八日庚寅造立始
願主沙弥生阿弥陀仏　川瀬氏法名観阿弥陀仏／
成阿弥陀仏　仏阿弥陀仏

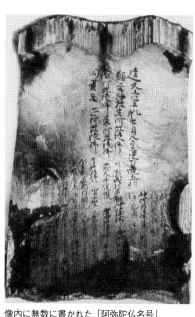

像内に無数に書かれた「阿弥陀仏名号」

智阿弥陀仏　恵阿弥陀仏　蔵人平家親　散阿弥陀仏／
平力寿同阿
同薬王　正阿弥陀仏　了阿弥陀仏　田中知子／
尺度裂裟丸　千代丸

である。建久六年（一一九五）七月八日に造り始められ、願主は「沙弥生阿弥陀仏」「川瀬氏法名観阿弥陀仏」「定阿弥陀仏」等であることがわかる。しかし、造立した仏師の名や歴史的に知られる人物は記されていないようである。

阿弥陀如来を信仰する人々が「生阿弥陀仏」のように阿弥陀仏の前に一字を付けるという阿弥陀仏名号は、東大寺大勧進職として東大寺の再建を行った重源が始めたといわれ、重源自身は二文字を付けた「南無阿弥陀仏」と称している。像内に記された阿弥陀仏名号を数えると、文字は三八種（不明一）で延べ六一名である。例えば「一阿弥陀仏」は四カ所に記されるように、同じ名号がいくつか見られるが、

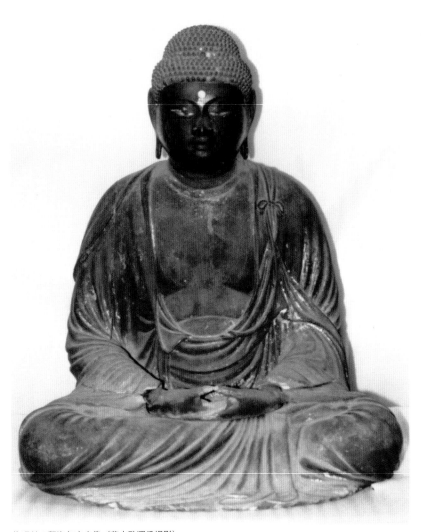

修理前の釈迦如来坐像（荒木啓運氏撮影）

すべて同一人物
かは不明で、同
一人物としても
重ねて記される
理由は不明であ
る。
　さらに、仏像
の形式との関係
についても不思
議である。法界
定印を結ぶ如来
坐像は釈迦如来
で、慈眼寺は曹
洞宗であるので
釈迦如来像を
本尊として安置
しているのは当
然である。しか

し、像内に記される多くの阿弥陀仏名号を持つ人々が、釈迦如来像の造立に結縁するのだろうかということである。これについて、武田和昭氏は法界定印を結ぶ阿弥陀如来像の存在を証明され、また製裟を左肩から紐で吊る形式が鎌倉時代前期の阿弥陀像によく見られることから、この像も阿弥陀如来として造立された可能性が高いと論じられ、筆者もこの説に賛成したい。

銘文には記されていない制作仏師を推定してみたい。この像の脚部の衣文の形式は特徴がある。通例の脚部の衣文は膝頭から足先方向へ弧状に表されるが、この像は衣文が膝裏から始まり弧が連なるように足先へ向かう。この形式は栃木県足利市光得寺の大日如来坐像と半蔵門ミュージアム所蔵の大日如来坐像にも見られる。両大日像は、当時東京国立博物館の山本勉氏の調査研究により運慶作の可能性が高いことが確認され、前者が建久六年（一一九五）頃、後者が建久四年（一一九三）頃の造立と考えられて

いる。

慈眼寺像の面相は、鎌倉初期の張りがある端正な表情であるが、慶派の運慶や快慶が造る面相とは異なり、違う仏師が想定される。同時期で同じ脚部の形式を用いていることは、同じ工房の有力仏師で、他に作例が知られていない人物が想定され、運慶の弟ともいわれる「定覚」ではないかと推定している。定覚は東大寺南大門金剛力士の吽形像を運慶の長男である湛慶と担当した大仏師と記されるなど、慶派の主要仏師ながら他に作例が知られていない。この釈迦像を調査してから三〇年経つ今も、その可能性を思い続けている。

慈眼寺釈迦如来坐像は、平成元年に兵庫県指定文化財となり、翌二年に重要文化財になった。このことは、重要文化財になる前に県指定文化財にしたいという、当時の兵庫県文化財課の担当職員故水口富夫氏の熱意を物語っていることを伝えておきたい。

阿弥陀如来坐像

萬勝寺

重源結縁長尾寺の半丈六仏か

鎌倉時代前期（12世紀末～13世紀初）
小野市
昭和38年兵庫県指定文化財

萬勝寺は小野市の東部にある真言宗大覚寺派の寺院で、同寺阿弥陀堂に安置される阿弥陀如来坐像（像高一四三・七㎝）は、いわゆる半丈六の坐像で、両手の第一指と第二指を捻じ胸前で掌を前に向ける説法印（転法輪印）という珍しい印相を示している。鎌倉時代中期の像として昭和三八年（一九六三）に兵庫県指定文化財となった。

平成三年（一九九一）四月に特別展「播磨の仏像」で、兵庫県立歴史博物館に出展いただいた。このとき像内の納入札が見つかり、元禄一二年（一六九九）に

像を修理したことが記されていた。さらに会期中に像内を調査したところ、内側全面黒漆で塗られ、背面に造立当初と思われる白字の銘文があり、願主と考えられる「安積氏女」や結縁者の名前が記されていた。

木の材質は不明であるが、体部は前後四材からなる寄木造、漆箔、玉眼で、衣文は細かく、側面から見ると、やや前かがみの平安後期風の姿勢を見せており、鎌倉時代前期（一二世紀末～一三世紀初）に平安後期の作風で造立されたように思われる。

鎌倉時代前期に半丈六の阿弥陀像が、この地域で造立された記録が知られている。それは『南無阿弥陀仏作善集』で、東大寺の鎌倉復興を担った俊乗房重源（一一二一～一二〇六）が生涯で行った造仏や造営した寺院や港、池泉の改修などの事跡を晩年に記録したものである。その中の「播磨別所（小野市浄土寺）」の項に、「長尾寺」の「半丈六観音勢至四天」に結縁すると記される。これは長尾寺

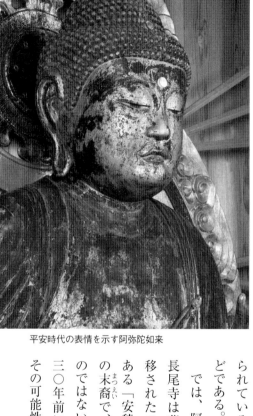
平安時代の表情を示す阿弥陀如来

の半丈六（坐像で一五〇cm位）の中尊阿弥陀如来像と観音菩薩・勢至菩薩の脇侍からなる阿弥陀三尊像と、四天王立像の造立に関わったことを意味している。長尾寺は小野市長尾町にある寺院で、『長尾寺（雲光寺）縁起』によると、羽柴秀吉と別所長治が戦った三木合戦で寺は焼けたが、阿弥陀像は助けられたようである。現在の長尾寺は無住で江戸時代に観音堂、薬師堂、阿弥陀堂などが建てられているが、祀られているのは江戸時代の像がほとんどである。

では、阿弥陀像はどこへいったのか。

長尾寺は萬勝寺の末寺であり、本寺へ移されたのではないだろうか。像内にある「安積氏女」は古代から続く氏族の末裔で、重源はその造仏を応援したのではないだろうか。これは、今から約三〇年前に考えたことであるが、今もその可能性があると思い続けている。

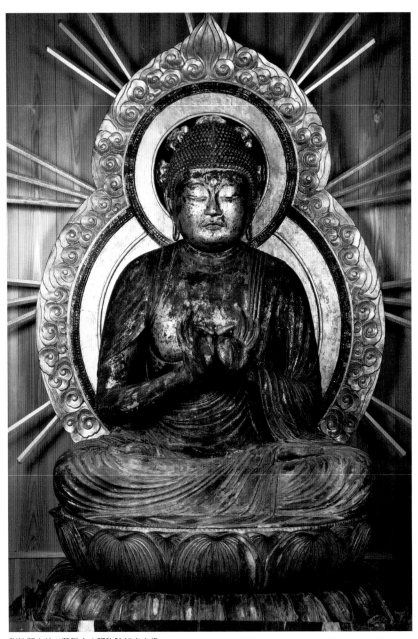

説法印を結ぶ萬勝寺の阿弥陀如来坐像

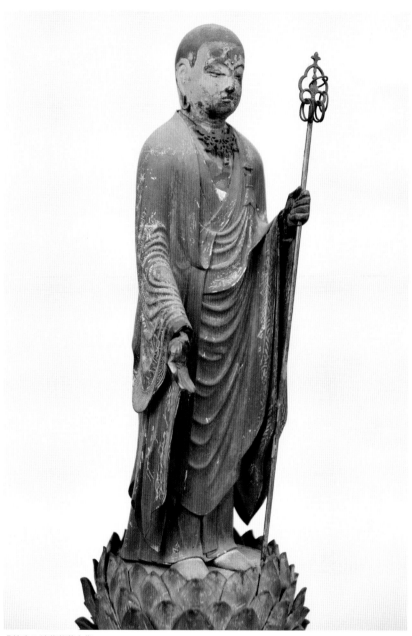

成徳寺の地蔵菩薩立像

地蔵菩薩立像　成徳寺

織田氏ゆかりの
伝来をもつ仏像

鎌倉時代（13世紀）
丹波市
平成7年丹波市指定文化財

成徳寺は丹波市柏原町にある臨済宗妙心寺派の寺院である。この地蔵菩薩立像を同寺位牌堂で拝見したのは、平成五年（一九九三）三月の氷上郡（現丹波市）の総合調査の時であった。像高三五・八cmの小像ながら端正な面相と精緻な彫り口に魅せられたことを記憶している。右手を下げて五指を伸ばして掌を前に向け、左手は胸前で錫杖を持つ。体部はヒノキの一木造で、肉身部は彩色され、衣の部分は素地で、截金を貼り付けて繊細な文様が表されている。頭部は耳の後ろで前後に割剝いで玉眼を嵌入する。頭部の

前面材は胸元まで同材で、V字形の襟の形に差し込むための細工がされている。足柄は裳の下部より長く出て、両足先は踵部を方形に割り抜いて足柄に通している。襟元で首部を差しこむ方式と足先部を別材で造り足柄に通すという特徴は、鎌倉時代前期（一三世紀前半）に奈良西大寺を中心に活躍した仏師善円の作例に見られる特徴であり、この像も善円作の可能性が高い。

台座框の上面に宝暦八年（一七五八）七月、細工人水谷作之進の修理銘がある。水谷作之進は京都の細工

仏師で、数代にわたって同じ名前で造仏、修理を行った事が知られている。衣部の截金、台座の反花より上は当初と思われるが、台座の岩座以下、光背、両手先は後補である。さらに像底に朱書があり「長泉山」と記されている。これは大和国宇陀（奈良県）にあった徳源寺の山号で、その本尊は地蔵菩薩であったとされる。

この像の伝来は江戸時代の織田氏と深く関係していたことがわかる。柏原藩は、二系統の織田氏が藩主となっている。前期柏原藩織田氏は、慶長三年

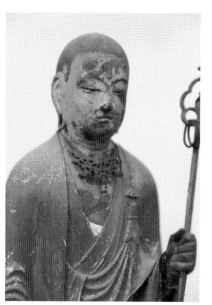
端正で柔和な表情を見せる

（一五九八）に伊勢国（三重県）阿野津城主であった織田信包（信長の弟）が、三万六千石で柏原へ転封し初代となったが、三代目信勝が跡継ぎのないまま慶安三年（一六五〇）に没したため、改易となり、菩提寺の見性寺も廃寺となった。

その後四五年間天領となっていたが、元禄八年（一六九五）に、大和国（奈良県）宇陀松山藩主織田信休（信長二男信雄の玄孫）が二万石で柏原に転封され、幕末まで継続した。これが後期柏原藩織田氏である。

このとき、宇陀から徳源寺も移され、さらに見性寺が、前期織田藩の三代目の信勝の戒名を付けて成徳寺として再興された。

明治初年に徳源寺は廃寺となり、仏像や什物は成徳寺へ移された。地蔵菩薩もこのときに移され現在に至っている。そして総合調査の後、平成七年に丹波市指定文化財となり、平成二九年春の特別展「ひょうごの美ほとけ」にも出展させていただいた。

三十三間堂から移された謎を秘めた仏像

鎌倉時代（13世紀）
加東市
令和元年重要文化財

兵庫県立歴史博物館では、昭和五八年（一九八三）に開館してまもなく加東郡社町（現 加東市）にある国宝朝光寺本堂の十分の一の模型を製作した。朝光寺は高野山真言宗の寺院で、本堂は兵庫県を代表する中世の密教寺院本堂の建築である。この模型は常設展の主要な展示資料となっている。模型は巨大なため左右二分割で作られているが、本尊を安置する須弥壇上の宮殿に違和感があった。それは宮殿中央に仕切りの板壁があることである。本尊は普通、一尊または三尊で安置されているので、真ん中に仕

切りを造ることはありえない。この謎が解けたのは、平成元年（一九八九）年七月一六日、地元の教育委員会の方と朝光寺へ仏像調査にうかがった折である。本尊は二躯の千手観音立像で、二像の間が板壁で仕切られていたのである。壁の謎は解けたが、さらなる疑問が起こった。その解決は未来に託さざるを得ないのだが、これまで三十年余かけて考察してきたことを記しておきたい。

二像は、向かって右が東本尊、左が西本尊と呼ばれている。東本尊は像高一五七・三㎝、平安時代後期

94

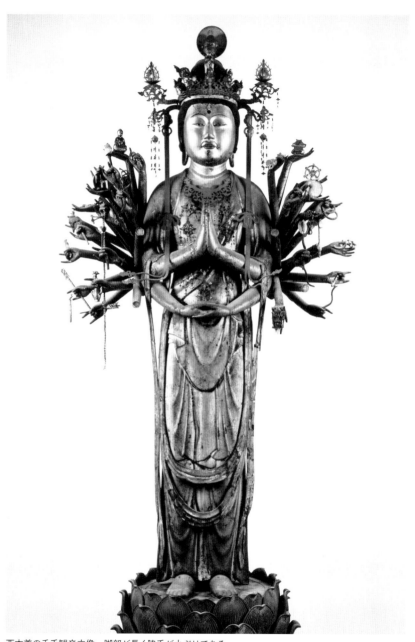

西本尊の千手観音立像　脚部が長く脇手が小ぶりである

足柄にある「実検了　長快（花押）」の銘

の作と考えられる像、西本尊は像高一七九・八㎝、鎌倉時代の像で、脇手が小さくまとめられ下半身が長く表されている。この形式は、京都の三十三間堂の千一体千手観音立像と全く同じ作風である。さらに足柄に「実検了／長快（花押）」という銘文がある。『三十三間堂千手観音立像修理報告書』に、同様の足柄銘が二三躯（現在では二八躯確認されている）

の像にあり、仏像制作の監督者である長快が、仏像の完成を認めた署名と考えられる。この銘は他には朝光寺西本尊のみしか確認されておらず、西本尊は京都の三十三間堂の鎌倉再興時に造立された像であることが明らかになった。なお長快は、快慶の弟子の可能性がある。

三十三間堂は、正式には蓮華王院という名称で、平安時代後期の長寛二年（一一六四）、平清盛が後白河法皇のために建立した寺院である。中央に丈六千手観音坐像、その両側に千手観音立像が五百体ずつ安置されていたが、鎌倉時代中期の建長元年（一二四九）に焼失した。まもなく再建が始まり、文永三年（一二六六）に落慶供養され、現在まで連綿と歴史を刻んでいる。

再建は、創建時の規模や仏像の配置など旧規のとおりに造られたと思われる。中央に中尊の湛慶作丈六千手観音坐像（像高

三三四・八㎝）があり、その両側に緩い階段状に九段
の須弥壇（しゅみだん）が造られ、左右各五百体の千手観音立像（像
高約一八〇㎝）が、各像の顔が見えるように交互に
配置されている。仏像は時折修理されてきたようで
あるが、近代になってからは、昭和一二年（一九三七）
から平成二九年（二〇一七）にかけて行われ、すべ
ての像の修理が完成したのは平成三〇年（二〇一八）
である。

千手観音立像は実は千一体あり、中尊丈六千手観
音坐像の背後に西向きに一体置かれているのである
が、創建当初からこのように置かれていたのかは不
明のようである。火災時に一八〇体余りが救出され
たとされるが、現状の像の制作年代の内訳は、修理
報告書によれば、創建像で修理されて再安置された
のが一二四体、再建時に制作された八七六体と、室
町時代に制作された一体である。再建以後、現在ま
で火災等もないのに、なぜ室町時代に一体作られた
のか、その理由が謎である。最近の解説書にも、「中

尊の後ろに西向きに置かれている像が室町時代に造
立された」と記される例があるが、室町時代の像は
第三二号で、安置されているのは、東面して建つ堂
の南側の端から三列目、上から二番目で、どんなに
目を凝らしても面部がかろうじて確認できるくらい
である。つまり、平安、鎌倉の像にまぎれて置かれ
ていることになる。

◆朝光寺西本尊が三十三間堂から
写された経緯《推論》

朝光寺の西本尊が三十三間堂から、誰がどのよう
な理由で移したのだろうか。それを記す文献、古文
書はなく、三十三間堂や朝光寺でもそれを伝える資
料がない。江戸時代の地誌『播磨鑑』（はりまかがみ）の朝光寺の項
では、本尊は法道仙人作の千手観音（五尺三寸　東
本尊）と、文治五年（一一八九）に本堂を建てたと
きに定朝作の千手観音（五尺七寸　西本尊）を安置
したと記す。東本尊と西本尊の制作年代の違いにつ

いて認識しているが、その年代観は実際と相違する。

実際は東本尊が定朝風（平安時代後期作）、西本尊は鎌倉時代中期の作である。これは『播磨鑑』の編纂時期である一八世紀中頃の朝光寺の表向きの伝承を反映していると思われる。

ところが、文政一二年（一八二九）に行われた本堂の向拝を増築するために作成した勧進の刷物に、本尊は三十三間堂より移されたことを記している。朝光寺はちゃんと本尊の転移を伝えていたのである。

三二号像は、朝光寺に移された像の補充のために造られたと考えるのが自然ではないか。朝光寺本堂の宮殿須弥壇厨子裏羽目板に「仏壇の建立と本尊の御移徙は応永二十年八月十五日」と記されているのが解体修理の時に確認された。これは応永二〇年（一四一三）に本堂の宮殿を改築、あるいは本堂を新築して本尊を移したことを記したものと考えられる。そして、これが三十三間堂からの仏像の転移を示す時期を記したのではないか。

三十三間堂から千手観音立像が移されたのは朝光寺が唯一の一例であり、かなりの権力者による仲介があったのではないかと考えてみると、応永二〇年の播磨守護は赤松義則（一三五八〜一四二七）、子息の赤松満祐（一三八一〜一四四一）が室町幕府侍所所司であった。父の赤松義則は播磨・備前・美作守護職で幕府侍所所司も勤めていたので京都市中の行政に絶大な権力を持っていたと考えられる。

赤松氏が、京都の大寺院に権力を示した例として「東寺百合文書」の中に、赤松義則の子の出羽守則友（満祐の弟）が東寺の塔頭の松と庭石を所望したので、寺で評定し、前代未聞のことであるが侍所所司満祐の舎弟であるので、応永二〇年九月二日に譲り渡し、それに対して満祐が謝礼を払ったという記録がある。東寺が特例として応じたのは播磨に矢野荘（相生市）があったことが関係していると思われる。朝光寺は、応永二〇年以前から寺の充実を行っており、応永一〇年（一四〇三）には、大

般若経六百巻をそろえている。満祐が応永一八年（一四一一）に父義則も勤めた「侍所所司」に任ぜられたのを契機に、西本尊となる千手観音立像の招請を行ったのではないか。三十三間堂（妙法院）は、播磨に三木本荘（三木市）、瓦荘（神崎郡）を持っており、矢野荘のように播磨守護赤松氏の庇護を受けていたはずである。

その後、嘉吉元年（一四四一）六月、満祐が室町幕府六代将軍足利義教を京都の自邸に招いて暗殺し、山名・細川氏に攻められて滅ぼされた「嘉吉の乱」で、朝光寺が満祐との関わりを恐れてこの事実を封印したのではないか。三十三間堂（蓮華王院）にも、像を移した記録、伝承は残されていない。

現在のところ移した経緯を物語るものは、第三二号像の像内にあると考えられる納入品・納入文書等である。千一体千手観音像には、像内に納入品があるのが確認されており、西本尊の千手観音像にもレントゲン写真で納入品が確認されている。三二号像

も昭和～平成にかけて修理されているが、像の外部のみで解体修理はされていないと思われる。いつの日にか行われるであろう解体修理による調査を期待したい。それにより、造立の経緯、願主などが判明し、朝光寺へ移された経緯が明らかになるとともに、この推測が正しいかどうかも判定されると思われる。

鎌倉時代　延応元年（1239）
姫路市
平成20年兵庫県指定文化財

二代目本尊の再発見

この像が発見されたと圓教寺から知らせ受けたのは、平成一七年（二〇〇五）一二月八日であった。秋の特別展「聖徳太子と国宝法隆寺」で借用した作品を法隆寺へ返却し、奈良県から博物館へ戻る途中のことだった。圓教寺の大樹玄承執事長（現住職）に急ぎ連絡を取ると、摩尼殿本尊の厨子の奥にある小部屋から、小さな如意輪観音坐像が発見されたとのことであった。次の休日である一二月一一日におき寺へうかがうことを約束した。

摩尼殿の初代本尊は、同寺を開いた性空上人の時

代に、崖から生えている桜の生木を仏師安鎮が如意輪観音坐像に彫り上げたといわれ、摩尼殿は像を覆うように建てられたため、京都・清水寺の本堂のような「懸造り（かけづくり）」となっている。初代の像は延徳四年（一四九二）の火災で堂とともに焼失し、明応三年（一四九四）摩尼殿再建の際に安置された二代目の像は、安鎮が万一のために初代と同材から彫刻した像であると寺記に記されていた。

その二代目の像も大正一〇年（一九二一）摩尼殿の二度目の火災で焼失したため、近代の彫刻師石本

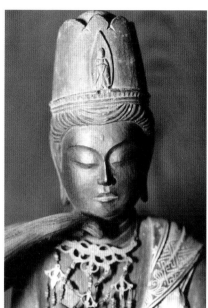

宝冠は平安時代風、端正な
面相は鎌倉時代風である

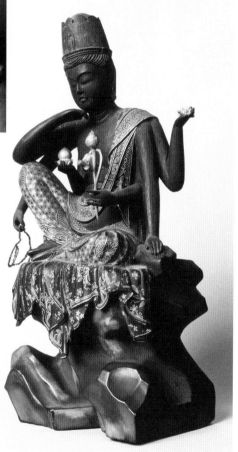

岩の上に座す摩尼殿の如意輪観音坐像

暁海作の三代目本尊が昭和八年（一九三三）に再建された摩尼殿に安置された、と認識していた。しかし、実際には二代目の像は火災時に取り出されて、三代目本尊の奥に安置されたが、長年の間にその存在は忘れられていた。性空上人一千年御遠忌を前に、お寺の各所を再点検中に、摩尼殿の本尊の背後に小部屋があることがわかり、中を確かめたところ、厨子に入った像が収められていたとのことであった。

サクラ材と思われる一木造、岩上の敷物に右膝を立てて坐す六臂の如意輪観音像で、岩座まで一材で彫刻される。像高一八・九㎝、岩座を含めた総高は三〇・九㎝という小さな檀像風彫刻である。岩座裏に墨書銘があり、赤外線写真によって判読できた。

倉階氏女／書写ノ山住人僧妙覚為父母／孝養供養之乃至法／界衆生平等利益也／延応元年己亥
二月廿六日／供養之

延応元年（一二三九）二月二六日に妙覚という僧が、父母の供養などのために造立したという内容で、一人の書写僧が両親の菩提を弔うためのもので、蓮華座でなく岩に座る姿は、鎌倉時代に現存していた初代像を写したものと思われた。寺記によると、羽柴秀吉の軍勢が圓教寺に滞在し、山内が荒らされた「天正の一乱」の時に、秀吉の居城があった長浜へ持ち出されたが、不吉なことが起きたため、圓教寺へ戻されたといわれている。江戸時代初めに失われた光背と厨子が新調され、截金文様が施されたのは、そのような経緯によるものと思われる。

この像は、『日本彫刻史基礎資料集成 鎌倉時代 像造銘記編』第一期第五巻（平成一九年二月刊行）の編纂直前に発見され、見事なタイミングでその巻に収録されて、平成二〇年には兵庫県指定文化財となった。その後は、再び秘仏として摩尼殿の奥深く安置されている。

圓教寺仙岳院

仏像の修理で銘文を発見

鎌倉時代　文永4年（1267）
姫路市

圓教寺仙岳院は、大講堂の背面の山腹に位置する塔頭である。この地蔵菩薩像（像高四一・二㎝）は同院の脇仏で、像の矧目のゆるみと後補の彩色の剥落により修理に出され、解体したところ、像内背面に「文永四年（一二六七）」の銘文が確認されたため、修理は中止され調査することになり、平成二九年一一月一三日にお寺へうかがった。解体された状態での調査のため、構造を詳しく知ることができた。

ヒノキの寄木造の像で、当初は茶褐色の漆地に金箔が施されていたと思われる。頭部は耳の後ろの線

「文永4年5月日僧聖円」の
墨書銘（赤外線写真）

で前後に寄せ、目は玉眼を入れている。顔の前面の材には、文永七年の年号が書かれた材よりもさらに古い材が使われており、面相も鎌倉時代としては古様であることから、平安時代の仏像の顔を修理して、

鎌倉時代の体部に取り付けたような経緯がわかってきた。

体部は前後二材を寄せ、脚部は左足を踏み下げる形式で、延命地蔵とよばれる姿である。銘文は墨で「文永四年五月日／僧聖円」と記され、聖円が願主と思われるが、彼の経歴等は不明である。修理後は

（写真はいずれも
櫻庭裕介氏撮影）

修理された仙岳院の地蔵菩薩坐像

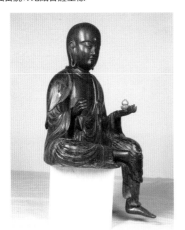

右斜側面から

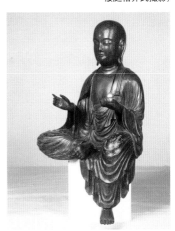

左斜側面から

バラバラであった部材が組み合わされて全体に黒漆が塗られ、台座が新調されてお寺へ戻されている。

前項で述べた圓教寺摩尼殿の二代目本尊の如意輪観音坐像は、平成一七年一二月に延応元年（一二三九）の銘が確認されて、『日本彫刻史基礎資料集成　鎌倉時代　造像銘記篇五』に掲載された。この地蔵は、『同　造像銘記篇一六』の編集直前に確認され掲載されることになった。偶然ながら、なにか不思議なつながりを感じている。

仏像調査の前と後 写真でわかること

　仏像調査にあたって、以前は資料のない未知の状態で調査に取りかかることも多かったが、今はできるだけ事前に写真や図版をみて調査にかかるようにしている。これまでに確認した中で、朝光寺西本尊の千手観音立像は直前に見たスナップ写真で、三十三間堂千一体千手観音立像と同作とわかった。安養寺の逆手来迎印の阿弥陀如来立像は『猪名川のみほとけ』猪名川町文化財研究報告（第六集）の掲載図版で、また小谷阿弥陀堂（加西市）の阿弥陀如来立像は不鮮明な写真コピーから鎌倉時代前期の特徴が感じられた。観音寺（朝来市）聖観音立像は、『但馬の仏像』（平井誠治著）の図版で鎌倉時代の作例と判断できた。

　また、調査で撮影した写真をもとに後から年代がわかったこともある。写真だけですべてわかる訳ではないが、写真も年代判定の手掛かりとなるということである。調査時に年代判定に迷う仏像は、とにかく写真を撮る。プリントして眺めていると年代判定のポイントに気づくことがある。そして、優れた仏像は図版や写真からも、オーラを放っているように思われるのである。

圓教寺護法堂乙天社

鎌倉時代（13世紀）
姫路市
平成30年姫路市指定文化財

鎌倉時代の
慶快再興像か

圓教寺護法堂（ごほうどう）は、奥ノ院開山堂の側に建つ乙天社、若天社の二棟の神社建築で、性空上人（？～一〇〇七）の身の回りの世話をしたといわれる二人の護法童子を祀るお堂である。両社殿内の仏像は秘仏のため、これまで未調査であった。両社殿の屋根の修理の際には別の場所に移されたため、平成二六年一一月三日に調査にうかがった。なお、同時に調査した若天社本尊は、檀像風彫刻（だんぞう）の毘沙門天立像で、これについては、別稿で紹介している（六八頁）。

乙天社本尊の護法童子立像（像高二七・五cm）は、頭部、体部がヒノキの一木造で内刳（うちぐり）はない。髪を炎髪（えん）とし、少し怒ったような表情を見せる。体を右へ傾け、右腕を腹前に回す。左腕と右手首先が欠けており、当初の姿は不明である。眼は彫眼、両肩を覆う布を首の前で結び、上半身は裸で、肩腰から下に裳をまとい腰帯で結ぶ。両足先は欠失する。全体に素地で、頭髪の毛筋を墨で描き、眼や口は彩色され、飾りの部分には金彩が施される。力強く精気に満ちた面相、動きのある姿勢、柔らかく的確に表された衣文などの作風は、鎌倉時代の特徴をよく示してい

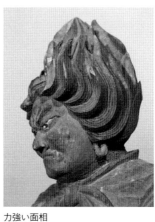

力強い面相

乙天社の護法童子立像

る。

「円教寺旧記」をみると護法堂の創建年代は不明、鎌倉時代の弘安九年（一二八六）八月二〇日の御廟堂（開山堂）の火災で延焼し、初代の護法童子像も焼失したようである。両

社殿は、翌年一一月二四日立柱、同月二七日に上棟し、あまりにわずか七日間で完成したと記されている。あまりに速い建築日数には疑問を感じるが、素早く再建したという寺の活気を示したものと思われる。焼失したわずか二年後の正応元年（一二八八）に御廟堂も再建され、性空像は仏師慶快（けいかい）によって造られた。そのときに乙天・若天像も同時に新造されたと考えられる。

現在の護法堂は、永禄二年（一五五九）八月に造り替えられ、乙天・若天像は再安置された。そして若天像は「天正の一乱」で持ち出されて行方不明になり、二階坊の毘沙門天立像が身代わりとして安置された。乙天像は、現代まで無事に伝えられた。持ち出された若天像は、乙天像と対をなす像と考えられるので、作風も酷似していたと思われる。

朝来市の鎌倉仏像 三例

～今後注目される作例～

著書にサインをお願いしたこともある。

そこに掲載された仏像の中に、朝来市にある観音

寺（臨済宗妙心寺派）の聖観音立像があった。ど

観音寺（竹田）観音堂 聖観音立像

観音寺（竹田）観音堂 聖観音立像
像高八七・○cm

観音寺（岡）観音堂 十一面観音坐像
像高八七・二cm

法宝寺本堂 十二神将立像 （一二軀）
像高八二・二cm（寅神）

観音寺（竹田）聖観音立像

兵庫県北部の但馬地域の仏像を紹介した、

平井誠治著『但馬の仏像』（昭和五八年 船

田企画）は、新米学芸員であった筆者にとっ

てたいへん重宝な資料であり、著者の平井先

生にお目にかかる機会を得たときには、その

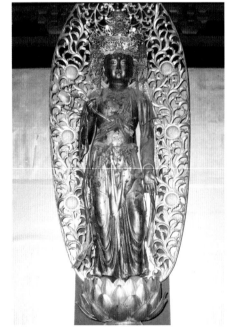

観音寺（竹田）の聖観音立像

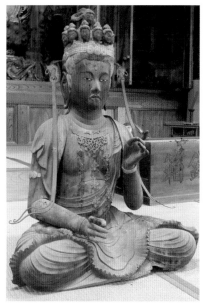

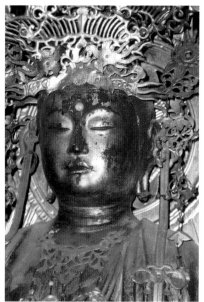

観音寺（岡）の十一面観音坐像　　　　　　聖観音の端正な面相

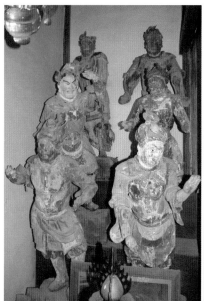

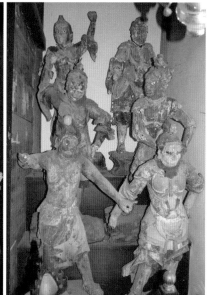

法宝寺の十二神将立像

うしても拝見して確認したい秘仏で、いつかはと思っ
ていたときに、博物館に新たに勤務となった指導主
事の菩提寺ということがわかり、そのご縁でお寺の
了承をいただき、平成二二年九月に特別に調査させ
ていただくことができた。

この像は観音堂の本尊（秘仏）で、右手は胸前で
蓮華を持ち、左手は下げて掌を前に向ける。ヒノキ
と思われる材による割剥造で、目は玉眼の上に絵具
が塗られているように思われる。均整のとれた体躯、
柔らかく変化に富む衣文の表現。面部は張りがあ
り、端正で精気が見られる面相など、鎌倉時代前期
の特徴を示している。足柄には銘文は記されていな
い。通常右手を下げて左手に蓮華を持つ聖観音とは
反対の姿勢であることは珍しい。全体の漆箔、銅製
の宝冠、瓔珞、持物の蓮華、光背、台座は後補であ
るが、像の保存状態は良好である。

近年、この像と同じ作風を持つ仏像が数例確認さ
れており、今後、調査が進めば、制作仏師等が明ら
かになってくることが期待される。平成二九年春の
特別展「ひょうごの美ほとけ」では、写真パネルで
紹介させていただいた。

観音寺（岡）　十一面観音坐像

朝来市教育委員会からの調査依頼で、平成二八
年一二月に確認した仏像である。観音寺（浄土宗西
山禅林寺派）の観音堂の本尊で、左手を胸前に挙
げ、右手は腹前に下げて水瓶を持つ十一面観音坐像
である。ヒノキの割剥造、表情は端正で、柔らか
く整えられた衣文などから鎌倉時代中頃の制作と考
えられる。一見して目立つ特徴は、膝から腹部を覆
う衣が風を受けて翻った状態に表わされていること
で、中国宋の様式の影響かとも思われる。破損しや
すい頭上面や両手の指が当初のものであることも貴
重である。残念ながら像内には銘文は記されていな
い。眼や唇の彩色、宝冠、胸飾、光背、台座などは後
補である。なお現在、右手で持つ水瓶は、本来は左

手に持っていたと思われる。

また、同じ観音堂の右脇壇の厨子に安置されている薬師如来坐像（像高八六・五㎝）もヒノキの割剥造で、端正な表情、柔らかさが感じられる衣文の表現などは、十一面観音坐像とよく似ており、同じ仏師によって、同じ時期に制作されたと考えられる。調査した時期が「ひょうごの美ほとけ」展の出展資料を確定した後であったので、出展できなかったのが心残りである。

法宝寺十二神将立像

令和二年の秋、法宝寺（高野山真言宗）の本尊秘仏薬師如来坐像（兵庫県指定文化財）のご開帳があり、このとき本堂内の仏像を拝見した。法宝寺は天平二一年（七四九）に行基開基を伝える寺院で、元は寺の背後にある室尾山の中腹に立つ寺院であったが、昭和一一年（一九三六）に、南麓の現在の地に移されたときに、山内諸堂の仏像が本堂に集められ、

堂内は密集状態となっている。平安後期の作例も見られるなかで、弘安九年（一二八六）に制作されたと同寺縁起に記される十二神将立像（一二躯）が目に止まった。後補の彩色や、一部の像の面部に修理の跡が見られるものの、鎌倉時代の作風をよく示している、同時期の十二神将の作例としては、県内では太子町斑鳩寺の十二神将立像（重要文化財）八躯が知られるのみであり、貴重な作例と考えられる。

旧山陰道が通る朝来市と西隣の養父市は、近年、平安時代後期から鎌倉時代にかけての仏像があらたに確認される事が多く、今後の調査の進展が期待されるところである。

上半身を脚部に被せて
カプセル状になる仏像

鎌倉時代（13世紀）
淡路市

淡路市岩屋観音寺は、明石海峡を見下ろす風光明媚なところにある高野山真言宗の寺院である。平成元年（一九八九）の津名郡（現淡路市）調査で確認されたのが、本堂の脇壇に安置される地蔵菩薩立像（像高七九・二㎝）である。

右手に錫杖を持ち、左手に宝珠を持つ。ヒノキを前後に割矧いでいるが、膝下から足先は別材で造られて、袈裟の下端で膝下部が差し込まれるようになっており、当初は像内に納入物があった可能性がある。肉身部は彩色が剥落して下地の黒漆のみとな

り、衣部は彩色の上に切金による団花文、卍つなぎ等の文様が施される。目は玉眼が入れられ表情は端正で理知的である。柔らかく様々な形を見せる衣文の表現も優れており、鎌倉時代の慶派仏師の制作と考えられる。

調査時に頭部内に文書らしきものが納入されているのが見えたが、取り出すのは困難と思われ断念していた。平成一二年（二〇〇〇）四月に洲本市立淡路文化資料館で開催された特別展「海と山と花の国 淡路の歴史と文化」に出展されてまもなく、知人の

研究者が頭内の文書を無事取り出すことに成功した。その文書を解読すると、地蔵菩薩に極楽往生を願う人々の名前が記された永仁七年（一二九九）三月一五日の日付のある「地蔵結縁願文」であった。

この像に見られる上身部が裾から足にかけての下身部に被さるような構造は、正和四年（一三一五）に「南都大仏師法橋康俊　小仏師康成」によって制作された奈良県長弓寺宝光院の地蔵菩薩立像（像高八〇・三cm）など鎌倉後期の作例に見られるようである。

像内文書に記される永仁七年も鎌倉後期にあたり、造立年とも思われるが、この像の端正な面相は鎌倉中期

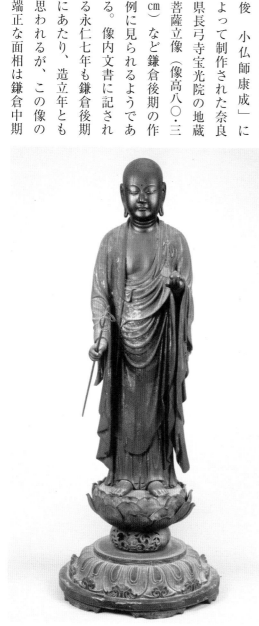

端正な表情と動きのある衣文の表現

頃の作風が感じられ、「地蔵結縁願文」は、後から納入されたのではないかと考えている。

平成一二年の展覧会は、兵庫県立歴史博物館が企画し、洲本市立淡路文化資料館で開催したものであった。姫路への出展は、平成二九年春の「ひょうごの美ほとけ」展でかなうことになった。

播磨の植髪太子立像 三例
～生身の聖徳太子として造られた植髪裸形着装像～

飛鳥時代に仏教の興隆に努めた聖徳太子は、兵庫県内でも古代の寺院開基伝承などに登場する。時代になると太子信仰が一段と高まり、多くの肖像が造られるようになる。太子の肖像は、二歳で仏教に帰依した姿とされる上半身裸で合掌して立つ「南無仏太子像」と、十六歳のときに父用明天皇の病気回復を願う姿とされる角髪で柄香炉を持って立つ「孝養像」など、幼年、少年の姿が多い。

少年相のなかに、裸形もしくは下着のみを彫刻し、頭部に毛髪を貼りつけるか植え込み、束帯などの衣装を着せる「植髪裸形着装像（以後、植髪太子像と記す）」という希少な像があり、生身の太子像として造立されたものと考えられている。現在

一例あり、兵庫県内にはその内四例が確認されている。筆者が拝見したことがあるのは、次の三例である。

一、聖徳太子童形立像　像高五八・二㎝
　　鎌倉時代　加西市奥山寺太子堂

二、聖徳太子立像（県指定）　像高八二・七㎝
　　鎌倉時代　加古川市鶴林寺宝物館

三、聖徳太子立像　像高一五二・一㎝
　　鎌倉時代　太子町斑鳩寺聖徳殿

それぞれの像を紹介していく。

一　奥山寺像

奥山寺は、加西市の北東部にある高野山真言宗の

古刹である。江戸時代の播磨の地誌『播磨鑑』の「奥山寺寺記略」に、高麗（高句麗）から渡来した僧恵便が「聖徳太子南無仏」を造り安置したとされ、今、奥山寺太子堂の厨子に祀られる植髪太子像は、そのゆかりを持つものと思われる。

加西市史の調査で初めて拝見したときは、衣を着す珍しい姿に驚いたことを覚えている。頭部は丸く墨が塗られている。毛髪はわずかに見られるのみだが、髪を左右に振り分けるのみで、元は髪を貼り付け、両耳の上に残る釘跡から角髪が取り付けられていたと考えられる。体部は完全な裸形で・後に髪を左右に振り分ける窪みがあり、元は髪を貼大阪市立美術館に出展された折に、修理されて現在の内衣に袴と袍の衣装が誂えられている。右手は胸前で経巻を持ち、左手は胸前で柄香炉（亡失）を持つと思われ、十六歳孝養像として造立されたと思われるが、太い眉が描かれた面相や、二尺ほどの像高から幼い童子のような印象がある。制作は鎌倉時代後期とされる。この像は加西市大工町の宮大工によ

二　鶴林寺像

鶴林寺は加古川市にある天台宗の古刹で、聖徳太子が恵便を招いて寺を開いたという伝承がある。植髪太子像は髹漆厨子の中に安置されており、元は太子堂に置かれ、その後、旧宝物館へ移され、現在は新宝物館の展示ケース内に置かれている。毎年二月に行われる「太子会式」の時のみ髹漆厨子の扉を開けて公開される秘仏である。平成二年の鶴林寺総合調査の時も未調査で、翌年の太子会式のときに姿を拝したのみである。この像については、故光森正士奈良大学教授による調査報告（平成九年）と、『平成三〇年度兵庫県指定文化財調査報告書』に詳しく記載されており、それをもとに像容を紹介する。

像高八二・七㎝、上半身には袖無しの衫（下着）、下半身に大口袴のみを表す裸形像で、長い毛髪を和紙に貼り、それを頭部に貼って左右に髪を垂らし

ている。衣は着せられておらず、厚い綿布団が頭上から全体に掛けられている。右手は胸前で笏を持ち、左手は胸前で柄香炉を持つ十六歳孝養像の姿で、凛々しい少年らしい表情を見せている。制作は鎌倉時代後期とされる。

三 斑鳩寺像

三例のなかで、筆者ともっとも関係の深いのがこの像である。

斑鳩寺の聖徳殿に秘仏の聖徳太子像が祀られていることは、かなり以前から聞いていたが、初めて拝したのは平成七年一月、阪神・淡路大震災でこの像が厨子の中で台座から外れて斜めになり、一部破損があるとの知らせを受けたことによる。

この時、厨子の中に入って像を台座に立たせ、外れた左手首と左足先を応急的に接着剤で修理した。そして像を見ると、植髪、着装で、袴が彫られていることから、鶴林寺の植髪太子像のように、衫と大口袴のみを表した裸形像であると思われた。張りが

ある端正な面相から鎌倉時代まで遡るのではないかと思われた。その時の衣装は、ご住職から昭和三七年に高松宮家より下賜されたものとうかがった。

そして二五年後の令和二年九月、二年先の「聖徳太子一四〇〇年御恩忌」に向けて太子像の衣装が新調されることになり、着ている衣装の状況や採寸のために、お像を厨子から出す役目を受けた。太子町教育委員会と太子町立歴史資料館の方々の協力をいただき、厨子の外に出した。前回も衣装を誂えたという京都の衣装店の方が、手早く脱がせて採寸される間に、お像の調査をさせていただいた。像高一五二・一㎝、想像していたように袖のない衫を着し、大口袴をはく裸形像で、右に笏を持ち、左に柄香炉を持つ。頭部には正中線上に髪際から頭頂、後頭部にかけて毛髪が直接植え込まれ、さらにこめかみと鬢にも植え込まれていることがわかった。頬張豊かで、面相は精気に富み理知的な感じが良く表されている。体部は、適度な肉付きで、衫の各所の皺、大

口袴の上部前面や膝裏の所にも皺が表されるなど細部まで入念に彫られていることから、造立年代は鎌倉時代中期以前と考えられる。

裸形着装の聖徳太子立像は、平安時代後期の元永三年（一一二〇）仏師僧頼範造立の京都市広隆寺上宮王院の三三歳像（像高一四七・〇㎝）が最古とされる。広隆寺像は、解体修理の際に像内から納入品が確認されている。生身の太子像として造立されたとされるこの三例の像にも、太子への信仰や造立の経緯を示すものが、像内に込められているのではないかと想像される。

釈迦如来及び両脇侍像（釈迦三尊像） 瑠璃寺

鎌倉時代　徳治2年（1307）　法眼院明作

佐用町

平成元年兵庫県指定文化財

多宝塔に安置されていた院派仏師の作例

昭和六一年（一九八六）に実施した瑠璃寺の調査のときに、本堂の西側脇陣の奥にある釈迦三尊像が、かつてあった多宝塔に安置されていたこと、釈迦の台座裏に銘文があること、また、三木の仏師が仏像を修理したということなどが判明したのは、厨子の扉に記された墨書であった。厨子といっても、黒漆塗の本格的なものではなく、白木で造られた仮の厨子で、多宝塔が無くなり釈迦三尊を安置するために急遽造られた経緯が示されている。

三尊像の構成は、蓮華座（れんげざ）に座し右手は施無畏印（せむいいん）、左手は与願印（よがんいん）を結ぶ釈迦如来坐像（像高五四・〇cm）、向かって右の左脇侍は、合掌して象の台座に乗る普賢菩薩坐像（げんぼさつ）（像高三六・四cm）、右脇侍は右手に剣（亡失）、右手に蓮華（亡失）を持ち獅子の台座に乗る文殊菩薩坐像（もんじゅぼさつ）（像高三六・九cm）である。

厨子扉の墨書を記すと、

（向かって左の扉）

尊像蓮華台裏書云　徳治二未年

三尊釈迦牟尼如来塔之本尊也

赤松権律師覚祐建立焉

（向かって右の扉）

従徳治二未年今迠寛政四壬子年及四百八十八年

右当山卅三世恵隆修補之仮厨子者也嘗寛政四壬子年六月日

とあり、塔（多宝塔）の本尊で、台座裏に徳治二
年（一三〇七）の銘があること、寛政四年（一七九二）
に仮の厨子が造られ、移坐されたことなどがわかっ
た。そして台座裏を調査すると、朱漆で書かれた銘
文があった。

　　　　徳治二未年丁卯月八日八日　定重㦮々未十一代直忍法眼

　　　　院明之作

　　　　　　　　船越寺塔本尊願主院主祐豪

さらに、台座の軸木に修理をした墨書が記されて
いる。

　　文政十三年庚寅八月吉日
　　塔本尊釈尊并脇士再興
　三十五世隆覚之時附弟勝寿院有智

　　　　　　　同苗重吉与市良

　　　　　大仏師三木柴町藤岡利兵衛定有

これらの銘文により、徳治二年四月八日に瑠璃寺
の塔本尊として仏師法眼院明によって造立され、願
主は院主の祐豪であった。その後、寛政四年に第
三三世院主恵隆によって塔から本堂に移され、文政
一三年（一八三〇）、第三五世院主隆覚の時に三木
の仏師藤岡利兵衛によって修理された経緯がうかが
われる。仏師法眼院明は、平安時代の仏師定朝十一
代を名乗る院派の仏師と考えられ、「直忍」は直任
か勅任の当て字で、「直任」とすると法眼を経ずに
法眼に任ぜられたことを示すものと思われ、「勅任」
ならば詔勅によって法眼に任ぜられたことを示すも
のかと考えられる。現在のところ他に作例は知られ
ていないようである。南北朝時代になると院派仏師
の作風は独特のものとなるが、この三尊像は、作風
が変化する前の状況を示している。
　願主の院主祐豪は、徳治二年の瑠璃寺の首座の僧

119

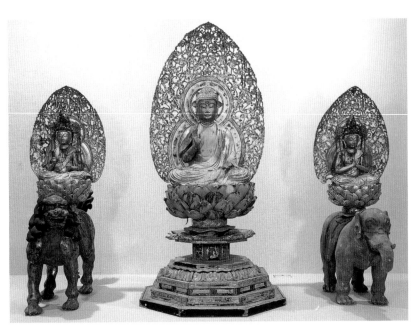

旧多宝塔に安置されていた釈迦三尊像

と思われる。扉の銘には「赤松権律師覚祐」を願
主としている。覚祐は、南北朝時代に播磨守護に
なった赤松則村（円心）の末弟といわれ、瑠璃寺
を中興した僧侶である。ただし、この三尊の願主
とするには年代が早すぎる。瑠璃寺は南北朝時代
初めに兵火で焼失したため、それまでの記録が不
明となっており、釈迦三尊像は焼失以前の歴史を
伝える貴重な資料である。

　また、文政一三年に修理を行った仏師藤岡利兵
衛の名は、この時点では初出であった。その後播
磨各地の仏像調査が進むにつれて、三木の仏師の
名を記す作例、修理例が確認され、江戸時代後期
から近代にかけて三木に拠点をおいて活動した状
況が判明しつつある。

台座裏の朱書銘

120

金剛力士立像

満願寺

鎌倉時代　嘉暦年間（1326〜1329）

川西市

昭和56年兵庫県指定文化財

仏像展に出展した最大の仏像

これまでに兵庫県立歴史博物館では、三回の仏像の特別展を開催してきた。①昭和五九年（一九八四）「兵庫の仏像」（四月二八日〜六月一〇日）、②平成三年（一九九一）「播磨の仏像」（四月二〇日〜六月九日）、③平成二九年（二〇一七）「ひょうごの美ほとけ」（四月二二日〜六月四日）である。これらの展示の中で最も大きな仏像は、一回目の「兵庫の仏像」展の川西市満願寺の金剛力士立像（以下、仁王像と記す）であった。

実は計画段階では、さらに大きい丹波市山南町石

龕寺の重要文化財金剛力士立像（阿形三六八・一cm、吽形三七一・二cm）を出展するつもりであった。石龕寺のご住職と当館の和田邦平初代館長が親しい関係であったことから内諾をいただき、和田館長と出展のための現状確認にうかがった。仁王像が安置されている山門は耐火の収蔵庫としてコンクリートの壁で囲われており、像はその中にピッタリ納まった状態であった。体側面に垂れる天衣が壁面からわずか数cmしか離れていない。また背面側に壁面に入るのも難しく、巨大な像を運び出す際に十分な足場が確保でき

ないことがわかり、残念ながら諦めざるを得なかったのである。

満願寺の仁王像は、像高が阿形三四〇・〇㎝、吽形三四二・〇㎝で、石龕寺像よりも三〇㎝ほど小さいとはいえ、やはり巨像である。解体修理の際に阿形像の頭部の中から「嘉暦」の年号と「法眼」などの銘文が確認され、奥健夫氏により、南都大仏師康俊（奈良康俊）の作であることが明らかにされている。この像も山門に安置されているが、壁との間には十分な隙間があり、搬出可能と判断された。

お寺の承諾もいただき、博物館へ運ぶ日がやってきた。当日の記録から梱包、運搬、設置の状況を見ていくことにする。

昭和五九年四月一五日（日）午前九時過ぎ、四トン美術品輸送専用車（美専車）二台、作業員一〇名、博物館担当二名が集結、向かって左側の吽形像から梱包作業を開始した。頭部、両手先などを包み、像を台座から外して輸送用の担架に載せ、担架に固定させ、美専車に運び入れるまで二時間余りかかった。

吽形像の梱包作業
運搬用の担架を背面にあてて結び付けているところ

昼をはさんで、午後から阿形像の梱包に取り掛かる。ちょうど桜のシーズンで参拝者も多く、仁王像の梱包作業を熱心に見ている人も多い。阿形像を美専車に載せ、両像の台座の梱包、積み込みが完了したのが午後四時頃であった。作業担当の班長から、吽形像は約三〇〇kg、阿形像は四〇〇kg近くあると

の情報をいただいた。

満願寺の住所は川西市満願寺町であるが、宝塚市内の飛び地となっている。川西市多田神社（多田院）の神宮寺であることから川西市に編入されたのである。

明治初年の神仏分離の際に、仁王像は多田神社から満願寺へ移されたという。

ここから、姫路の博物館へ輸送する途中、神戸市灘区の兵庫県立近代美術館（現兵庫県立美術館分館）へ寄った。それは博物館には仁王像を展示することのがないため、巨大な彫刻作品を展示できる台がないため、巨大な彫刻作品を展示できる台のある近代美術館で借用したのである。展示台を積み込み、

夕方六時過ぎ博物館へ到着。それから博物館のロ

ビーに両像を展示し終えたのが夜の九時頃であった。特別展示室は高さ五mで、仁王像を展示するにはギリギリのため、高さ八mのロビーに向かい合って立つ仁王像をみた。花崗岩の白壁を背景に向かい合って立つ仁王像を展示した。このときの感慨は今も忘れられない。

この展覧会では、朝来市の鷲原寺奥の院の石窟に安置される、永仁四年（一二九六）石工「心阿」作の石造浮彫不動明王二童子像（高さ一一七・八cm 兵庫県指定文化財）も借用した。現在は奥の院まで車道が整備されたと聞いているが、当時は車道から約七〇〇mの山道を徒歩で行くしか手段はなかった。石窟から石像をお堂に移し、梱包して運搬用の担架に乗せ、一〇人で担ぎ、何度も小休止して山道をゆっくり降りたように記憶している。重さは一五〇kgはあったと思われた。この当時はまだ二〇代半ばで、巨像や重量のある仏像を展示したいという元気と気力があったことがなつかしい。

コラム 重要文化財となった作品の発見 —調査時の担当者の驚き

　兵庫県立歴史博物館が、開館当初から阪神・淡路大震災前まで行っていた総合調査によって新しく確認され、それを発表した展覧会後に重要文化財となった作品が三点ある。多可郡八千代町（現多可町）極楽寺の「絹本著色六道絵」、三田市聖徳寺の「絹本著色釈迦十六善神像」、佐用郡南光町（現佐用町）瑠璃寺の「木造不動明王坐像」である。

　六道絵は昭和59年（1984）の西脇市・多可郡総合調査、十六善神像は昭和62年（1987）の三田市・猪名川町総合調査で、どちらも仏画担当学芸員の菅村亨氏（現広島大学名誉教授）が発見し、幸運なことに、そのいずれにも同行していた筆者は、菅村氏の驚きと感激しながら調査をする姿を目の当たりにすることができた。両仏画とも特別展で紹介してまもなく重要文化財に指定された。

　瑠璃寺の不動明王坐像は、筆者が昭和61年（1986）同寺の護摩堂で確認し、その量感と力強い姿、端正な忿怒の表情に驚かされた。翌年の企画展に出展した後、まもなく重要文化財の指定を受けることになった。

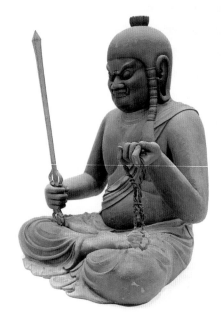

力強い作風の瑠璃寺不動明王坐像

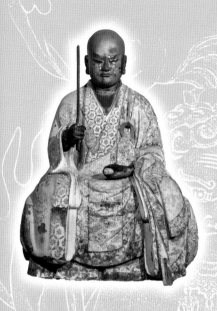

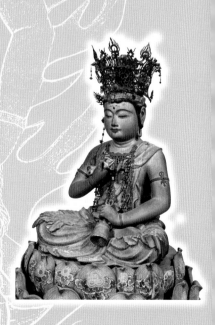

第三章

兵庫ゆかりの仏師・僧侶

奈良康俊と京都康俊の仏像について

～兵庫県における作例・修理例～

かつて康俊（こうしゅん）は、鎌倉時代後期から南北朝時代中頃まで活動する一人の仏師と考えられていた。しかし、今から二五年ほど前、東大阪市千手寺の本尊千手観音立像（像高一九二・二cm）が解体修理された折に、それを覆す銘文が像内から発見された。それには正平一一年・延文二年（一三五七）に仏師法眼康成（ほうげんこうせい）によって造られたことが記され、制作年と作者が判明した。

康成は康俊の子息であり、この像の力強い表情も康成の特徴をよく示している。そして頭部の内側にあった「故法眼康俊」の銘文が注目された。すでに康俊は亡くなっていたのである。

これにより康俊を名乗る仏師は二人おり、鎌倉時代後期に奈良を中心に活躍した南都大仏師康俊（なんと）と、

南北朝時代に京都で造仏を行った東寺大仏師康俊の存在が明らかになった。ここでは前者を奈良康俊、後者を京都康俊と呼ぶことにしたい。一人の仏師と考えられていた時は、前半は力強い作風を示し、後半は穏やかな作風に変化したと思われていたが、これは二人の作風の特徴であることが確認されたといえる。

（一）奈良康俊の作例

兵庫県における奈良康俊の作例は、現在のところ、川西市満願寺仁王門（まんがんじ におう）の金剛力士立像一対（こんごうりきし）（兵庫県指定文化財　像高阿形三四〇・〇cm（あぎょう）、吽形三四二・〇cm（うんぎょう）のみである（一二一頁参照）。この像は同市にあっ

た多田院の仁王門に安置されていたが、明治初年の神仏分離によって、多田院が多田神社となったため、神宮寺であった満願寺へ移されたといわれている。満願寺は宝塚市域の中にあるが、多田院とのつながりで、川西市の飛び地となっている。

近年修理が行われた際に像内から「(南)都(中略)法眼康俊作 嘉暦□年(八)月造立」の銘文が確認され、作風からも奈良康俊の嘉暦年間(一三二六～九)の力強い作風が感じられる作例である。奈良康俊の作例は奈良西大寺の末寺に多く見られるのが特徴といわれている。 昭和五六年(一九八一)県指定文化財。

(二)京都康俊の作例

京都康俊の作例、修理例は、以前から兵庫県内で複数が確認されており、貞和四年(一三四八)丹波市山南町親縁寺の阿弥陀如来立像 (像高七七・六㎝)の修理、姫路市圓教寺金剛堂の延文四年(一三五九)の金剛薩埵坐像 (像高三六・五㎝)造立、神戸市須磨区須磨寺(福祥寺)の応安二年(一三六九)の不動明王立像(像高九七・○㎝)造立が知られ、すべて兵庫県指定文化財である。さらに近年の調査で、銘文や作風から京都康俊作、またはその可能性の高い作例が多く確認されている。

まず、『雪村和尚行道記』に、上郡町の法雲寺にあった大仏殿の「毘盧三尊」(毘盧遮那仏・文殊菩薩・普賢菩薩) が建武四年(一三三七)に「仏工七條法眼康俊」によって造られたことが記されている。「七條」は慶派仏師の工房があった京都の七条を表すもので、康俊の出自が慶派で、すでに法眼の位であったことがわかる。法雲寺は、室町幕府の高官で四職と呼ばれた赤松則村(円心)(一二七七～一三五〇)が建立した寺である。

兵庫県立歴史博物館の総合調査により、昭和六〇年(一九八五)に姫路市如意輪寺の如意輪観音坐像(像高四一・○㎝)から「観応二年 運慶五代孫 法

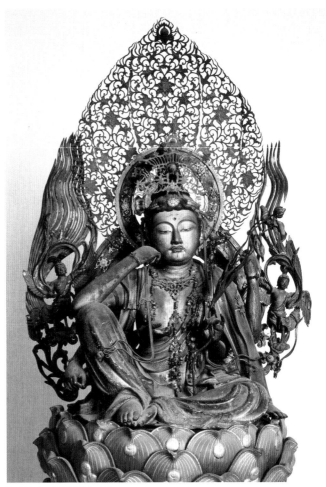

如意輪寺の如意輪観音坐像

像底に朱書きされた銘文　初めて見た時は体が震えた

宝林寺の覚安尼坐像

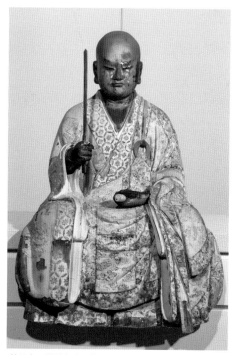

慧日寺の僧形文殊坐像

慧日寺の釈迦三尊像

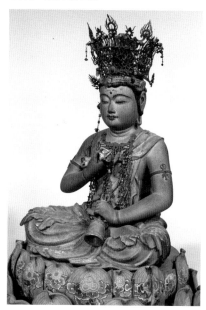

圓教寺金剛堂の金剛薩埵坐像

如意輪観音の銘文

金剛薩埵の銘文

眼康俊作 東寺大仏師」の朱書銘が確認され、観応二年（一三五一）に法眼康俊の作と確認された。如意輪寺は書写山の南麓にあり、江戸時代まで圓教寺女人堂と呼ばれ、明治以降に単独の寺院となっている。

康俊は、前述した圓教寺金剛薩埵坐像を造立した

前年の延文三年（一三五八）造立の、岡山県備前市妙閟寺の釈迦如来坐像（重文 像高六三・三㎝）の像底に「運慶六代孫／大仏師法印康俊」の朱書銘を記している。五代から六代に代数を下げた理由として、ほぼ同時代に同じ「運慶五代孫」を名乗った「仏師法印康誉」の存在があり、康俊は康誉が法眼のときすでに僧綱の最高位である法印であった。ライバル関係で、競合に負けて代数を下げたのではと推定していたが、その後、新たな資料により康俊が康誉の養子となったことが判明し、それにより代数を下げたようである。

赤松円心の三男で、赤松氏の宗家を継いだ赤松則祐（一三一四〜七一）が建て

た赤穂郡上郡町宝林寺の雪村友梅坐像（兵庫県指定 像高七二・五㎝）と、覚安尼坐像（兵庫県指定 像高四〇・五㎝）には銘文はないが、面部や体部の作風から京都康俊の作と判定される像である。京都康俊は播磨守護であった赤松氏と関係の深い仏師であったことが指摘されている。

平成六年（一九九四）二月、氷上郡（現 丹波市）山南町慧日寺仏殿の釈迦三尊像の調査で、釈迦如来坐像（像高六二・七㎝）の像内にあった冊子状の「地蔵菩薩印仏」から、貞治三年（一三六四）七月、貞治四年（一三六五）一月の銘が確認されたことと、像の作風から京都康俊の作であると判断された。また同寺経蔵の僧形文殊坐像（像高四二・一㎝）は、宝林寺の覚安尼坐像と作風が酷似しており、これも京都康俊の作と考えられる。さらに同寺本堂に安置される同寺開山の仏印心伝（特峰妙奇）坐像（像高七五㎝）も、作風から京都康俊の作の可能性が高い。

最近では、奈良市西大寺弥勒菩薩坐像（重文 像高二七六・三㎝）が、元亨二年（一三二二）奈良康俊の作と判断され、京都康俊の作例も和歌山県や大分県で発見されている。

令和四年に加古川市指定文化財となった、加古川市報恩寺の大日如来坐像（像高六〇・八㎝）も同仏師作の可能性が報告されている。

なお、奈良康俊と京都康俊は、仏師名が同じではあるが、関係性については現在のところ不明である。

コラム 仏像と景勝地巡りの きっかけになった切手収集

　昭和40年代、日本は切手ブームの最盛期だった。筆者も小学6年生になった頃に切手収集を始めた。

　第一次国宝シリーズ飛鳥時代の法隆寺百済観音（くだらかんのん）、広隆寺弥勒菩薩（みろくぼさつ）（昭和42年11月1日発行）と奈良時代の東大寺月光仏（がっこうぶつ）、興福寺阿修羅（あしゅら）（昭和43年2月1日発行）の切手を、古い切手帳の最初にストックしている。百済観音、月光仏、阿修羅には紙幣にみられる凹版印刷が使われ、立体感を持つ独特の魅力があった。

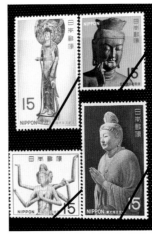

　また、単色カラー印刷の国立公園切手も好きで、特に気に入っていたのが第一次シリーズの陸中海岸国立公園（現三陸復興国立公園）の「浄土が浜」と「北山崎の展望」（昭和30年9月30日発行）で、第二次シリーズの同国立公園切手（昭和44年11月20日発行）にも「北山崎の展望」が使われ、第一次と同じ場所を低い視点で見た図柄となっている。どちらも切り立った岩や断崖が特徴である。「浄土」という仏教用語の意味を知ったのは少し後であるが、この景観はいつかぜひ見たいと思っていた。

　時を経てようやく令和4年6月に実現することができた。切手の図柄を思い浮かべながら北山崎クルーズの遊覧船に乗り、浄土が浜では間近に見られる対岸を巡った。

　小学生の時に始めた切手収集から、その図柄に興味を持ち、調べることが、後の人生に大きな影響を与えたことになる。

コレクションの切手

圓教寺の仏像に関して新たに判明したこと

西国三十三ヵ所観音霊場第二十七番札所である書写山圓教寺（姫路市）の仏像については、兵庫県立歴史博物が開館当初の頃から調査をさせていただき、特別展を開催して、展覧会図録や総合調査報告書を刊行している。その後も調査を継続して何編かの考察を書かせていただいているが、その小論のなかで、新たに確認された資料や執筆時に見落としていた資料により、訂正と考察を要するものが二件あるので、ここに記したい。

まず、南北朝時代の仏師康俊と康誉が、圓教寺の造仏などでライバル関係にあったと思われることを記したことについて、新たな資料により関係が明らかになったのである。康俊の作例は、圓教寺金剛堂

本尊の金剛薩埵坐像（像高三六・五cm）が延文四年（一三五九）に法印康俊の作として知られていた。その後、書写山麓東坂本の、かつて圓教寺女人堂と呼ばれていた如意輪寺の本尊如意輪観音坐像（像高四一・〇cm）が、兵庫県立歴史博物館の調査で新たに確認され、観応二年（一三五一）に法眼康俊の作と判明した。

康誉は「仏師系譜」から「帥法印」の称号を持っていたことが知られている。「帥」は大宰府の長官の称号である。「円教寺旧記」には、暦応年中（一三三八～四二）に常行堂の旧本尊宝冠阿弥陀及び四菩薩（金剛法、金剛利、金剛因、金剛語）像を「五条ノ帥法印」の造立と記し、これが康誉の造仏と考えられる。

133

（さらに「円教寺旧記」には帥法印の後継者として侍従法眼という仏師が登場する。これは康誉の弟子康尊の称号であり、記載の信憑性が確認できる）。

このうちの四菩薩像は、羽柴秀吉の軍勢が三木城の別所長治との戦で軍勢の宿所として圓教寺に滞在した折に失われた。圓教寺では、このことを「天正の一乱」と寺記に記しており、そのときに多くの仏像や仏具などが、寺外へ持ち出されている。

中尊の宝冠阿弥陀像は無事だったようだが、安鎮作の阿弥陀如来坐像（像高二五四・〇cm）が江戸時代に常行堂の本尊となったため、摩尼殿の西ノ間に移された。そして大正一〇年（一九二一）の同殿の火災で失われ現存していない。

康俊、康誉の両仏師とも「東寺大仏師」「運慶五代孫」を称しており、康俊は後に「運慶六代孫」と代数を下げたため、競合に負けたと考えていたが、じつは、康俊が康誉の養子になったとする文書（『随心院文書』）が確認され、そのために代数を変えた

ことが明らかになった。

また、康誉作宝冠阿弥陀像が常行堂から摩尼殿に移された原因となった、安鎮作の阿弥陀如来坐像は、寛弘二年（一〇〇五）頃往生院大仏殿の本尊として造立されたものである。その後、書写山麓の坂本田井の大堂へ移され、鎌倉後期に圓教寺根本薬師堂へ上げられたが、元禄年間（一六八八〜一七〇四）に、麓の東坂の定願寺に安置され、明治初年に常行堂へ移されたと考えてきたが、後述のように修正する必要がある。なお、定願寺の本堂は明治初年に移築され、現在、教信寺（加古川市）の本堂となっている。

安鎮作の丈六阿弥陀如来坐像が、常行堂へ移されたことにより、康誉作宝冠阿弥陀像は、前述したように摩尼殿へ移されて焼失してしまった。

安鎮作丈六阿弥陀像が明治初年に常行堂へ移されたとするのは、『円教寺沿革』（圓教寺蔵）という資料であるが、江戸時代の中頃、すでに常行堂にあったとする資料を見落としていた。それは宝暦一二

年（一七六二）頃成立した『播磨鑑』という江戸時代の播磨の地誌で、その円教寺常行堂の項に、「本尊　阿弥陀如来　座像丈六　安鎮作　此次略之」と記されている。この記録から江戸中期にはすでに常行堂にあったことになる。『播磨鑑』は、著者平野庸脩が四三年間かけて執筆したもので、実証性があり、その記述は信憑性が高い。

　また、常行堂の元禄五年（一六九二）の棟札に、「本尊を宝冠阿弥陀から丈六阿弥陀に変えた」という記述があり、このときに安鎮作の丈六阿弥陀像が安置されたことがわかる。すると、定願寺にあったのは極めて短期間になる。定願寺がその後何を本尊にしたかなど、その解明が今後の課題となってくる。

恵便と法道仙人

～播磨の古寺開基伝承を担う役割～

古代の資料『日本書紀』、『元興寺伽藍縁起』や、中世、近世の播磨の地誌などには、播磨の還俗僧恵便の記載が見られる。播磨の古代の状況を伝える『播磨国風土記』には恵便の記載はないが、日本の古代史や播磨の開基伝承に名を残す恵便について、播磨の寺院の開基伝承などにどのような意味を残しているのであろうか。また、同じく播磨の古寺で、多くの開基とされる人物として法道仙人が知られている。恵便と法道仙人は播磨の寺院開基伝承にどのような役割を果たしているのかを見ていきたい。

一 恵便について

『日本書紀』敏達天皇一三年（五八四）条に、蘇我馬子が仏像を供養するために三人の女性を得度させる修行者を求めたところ、播磨にいた高麗（高句麗）の還俗僧恵便がその師となったことが記されている。『元興寺伽藍縁起』にも、同様の伝承が記され、針間（播磨）の高麗の老比丘恵便と老比丘尼法明が登場する。

中世の資料『元亨釈書』には、「高麗国恵便」の項に、敏達天皇一三年に蘇我馬子が百済からの弥勒石像を祀るために僧を求め、播磨で比丘（恵便）を得て質問したところ、この国では僧を敬わないので還俗したと答え、馬子は恵便を師として尊んだという。

播磨の中世の地誌『峯相記』の説話には、「欽明天皇の時代に百済から渡来した恵弁（便）と恵聡が、

136

物部守屋の父、尾輿によって播磨の矢野に流された。三年後、都に戻され、守屋によって還俗させられ、恵弁は右次郎、恵聡は左次郎と名付けられ、播磨の安田の野間の楼（牢）へ閉じ込められた。毎日の食事として粟を一合宛がわれたが、午後に宛がわれた粟は、戒を守るため食べず経論を誦した。牢番がその様子を守屋に報告したところ、『これは私を呪うもの』として益々厳しく監視させると、以後二人はものを言わなくなり、『右次左次物言わず』ということわざはこれから始まったという。物部守屋が蘇我氏との戦いに敗れた後、二人は都へ戻され剃髪し、衣を着て元の僧に戻った。野間の牢の跡に建てられた寺が今もある」と記されている。

江戸時代の地誌『播磨鑑』（以下『鑑』と記す）では、寺院の開基伝承などに恵便が登場する。増位山随願寺（姫路市）は、『鑑』に、「厩戸皇子（聖徳太子）が伽藍を造り薬師仏を安置し、高麗国の恵便が住んだ。天平年中に行基が金堂を造り薬師仏を安置し

た。行基の弟子の徳道が随願寺の住僧である。（中略）徳道は大和国長谷寺へ往き、後にこの寺（随願寺）へ還った」と記される。

刀田山鶴林寺（加古川市）については『鑑』に、「敏達天皇一二年、聖徳太子が一二歳の初秋、天文の博士に仏教を流布させるのに山と海から離れた広い場所を探させ、播磨国賀古郡に山と海から離れた最適な広い場所があり、占わせたところ良い場所とわかり寺院を建立し、高麗僧恵便法師を招いて三宝（仏・法・僧）の規則を整えた。（中略）一説に高麗僧恵便開基という」と記される。

『鑑』「多珂郡安田荘野間村」（多可町八千代区）の条には、「欽明天皇の時代に恵聡、恵便が配流された所、敏達天皇一三年に蘇我馬子が各地に修行者を捜索させ、播磨国に還俗僧高麗の恵便、百済人の恵聡を得た。崇峻天皇元年に都へ上り蘇我馬子が戒法を受けた」と記される。

『鑑』「青嶺山奥山寺」（加西市）「寺記略」に、「恵便法師は仏法を弘めるため高麗より渡来したが、仏

二　法道仙人とその役割について

法がまだ未繁栄のため、優婆塞の体となりこの谷で修行した。恵便は聖徳太子南無仏像を作って安置したが、まだ周囲には仏法が知られておらず誰も香華を供えなかった。孝徳天皇の代に法道仙人が天竺より飛来し、播磨国の往々に寺を営み当寺もその一つである。法道が瑞雲を見てこの谷に入ると小堂があり、内に聖徳太子の像があった。法道が拝していると老翁が来て、ここを霊場として観音の像を残したならば、我は擁護しようと告げ、光を放って西の谷へ入った。法道は十一面観音を彫刻して残していった。この像は夜な夜な光って信仰を集め、翌白雉二年（六五一）孝徳天皇の勅により伽藍を造立して奥山寺と号した」と記されている。この西の谷へ入ったという老翁は、この話の内容からみて恵便の霊魂と思われる。これらの恵便の伝承が、聖徳太子開基や関係を伝える寺院に見られることに注目したい。

播磨の寺院の開基伝承で、天台系寺院の開基として知られる法道仙人は、天竺から飛来した僧として知られている。『元亨釈書』巻第一八の「法道仙人」条にその事績が記され、同巻第二八の「長谷寺」条には「沙弥徳道乃法道仙人也」の註が入れられている。大和国の長谷寺（桜井市）の十一面観音立像を造立した徳道は、播磨国揖保郡矢田部の出身とされる。薗田香融氏は、徳道を法道の原型であろうとしている。播磨の多くの天台寺院が持つ法道仙人の開基伝承は、白雉元年（六五〇）頃が多い、同じ天台寺院である鶴林寺、随願寺などは、すでに述べたように別の開基や開基伝承がある。なお、播磨の真言宗寺院では、行基（六六八～七四九）を開基とするところが多いようである。

播磨の法道仙人や行基を開基とする寺院は、これまでの仏像調査で、その本尊が平安時代の作例の場合が多く、実際の草創も本尊が制作された時期と考えられ、創建年代を遡らせるために、法道を開基と

する伝承を取り入れたのではないだろうか。法道は、基とする鶴林寺、随願寺などの寺院では、その伝承を補強するためさらに古い時代の事蹟を語る播磨ゆかりの人物が必要となってくる。蘇我馬子に登用され、聖徳太子とほぼ同時期の人物である播磨の還俗僧恵便の存在は、それにふさわしいものであったと考えられる。それをよく示しているのが前述した奥山寺（加西市）の寺記であろう。奥山寺は恵便が寺に住み、聖徳太子の像を造って安置した。その後、法道仙人が中興として登場し十一面観音を造った。奥山寺の本尊は、平安時代後期の十一面観音立像で、これが法道作の像とされる。

同寺の創建も、鎌倉時代の仏像が伝えられていることから、それ以前と考えられるが、聖徳太子開基とする根拠は、法華経や勝鬘経を講讃したことにより、推古天皇が播磨に百町歩の土地を聖徳太子に与えたという『日本書紀』の記載があり、ここでは恵便を登場させる必要はなかったのである。

『元亨釈書』に徳道のこととする註があり、薗田氏も播磨清水寺（加東市）の開基について、『今昔物語』では、近江国崇福寺（大津市）の僧蔵明が夢告によって播磨へ行き、清水寺を建てて地蔵菩薩の霊地として栄えたが、平安時代末期に法道の彫刻した十一面観音と毘沙門天を安置して開いたという伝承に差し替えられたことを解明している。

法道の開基伝承は、前述したように白雉元年（六五〇）頃が多い。発掘から見る播磨の古代寺院遺跡は、白鳳時代（七世紀後半）以降が多く、飛鳥時代（七世紀前半）まで遡る寺院跡は、まだ確認されていない。そのため平安時代に創建された播磨の寺院が、開基を遡らせるのを白鳳時代の始まりとなる白雉元年頃としたのではないだろうか。

斑鳩寺（太子町）も聖徳太子創建を伝えている。

三　恵便の役割について

法道仙人開基から半世紀ほど遡った飛鳥時代の開

四 まとめ

『日本書紀』に敏達天皇一三年に高麗の還俗僧恵便が登場し、司馬達等の娘を出家させ、さらに二人を尼僧にした。『元興寺伽藍縁起』には高麗の老比丘恵便と老比丘尼法明が登場し、法明が司馬達等の娘ら三人の女性に仏法を教えた。三人が出家を望み大臣の蘇我馬子が出家させたとする。縁起には記されていないが、恵便が導師となったのであろう。

恵便は、牢に入れられるという逆境にあっても戒を守ってひたすらに経を誦し、物部守屋が蘇我馬子との戦いに敗れた後は、再び僧侶に戻ったことが記される。恵便が、逆境時にも「戒」を守ったことが注目すべきところである。「右次左次もの言わず」ということわざの起源とされているのは、恵便の逸話が人々に知られていたことによるであろう。

恵便は、蘇我馬子に重用されたことから聖徳太子とつながる人物として考えられていたと思われる。七世紀中頃に法道仙人を開基とする寺院よりもさらに古い七世紀初期の聖徳太子の開基を伝える寺院、聖徳太子に関わる寺伝を持つ寺院の開基伝承を補強するためにふさわしい存在として、播磨の古代仏教の歴史に登場した背景が推察される。

なお、平安時代に制作された恵便坐像が二躯知られている。

・鶴林寺(加古川市) 僧形(恵便)坐像
像高六五・〇cm 県指定

・安海寺(多可町八千代区) 恵便坐像
像高七二・五cm

安海寺像には以前「高麗僧恵弁」の墨書が背面に記されていた。なお安海寺には恵便が幽閉された牢の跡に建てられたという寺伝がある。

法道仙人像は、加西市一乗寺にある鎌倉時代の弘安九年(一二八六)に仏師賢清によって造られた法道仙人立像(重文 像高一四八・五cm)が最も古い。そして法道開基を伝える寺院には、江戸時代に造られた老相の像が祀られていることが多い。

鶴林寺の恵便坐像

安海寺像の背面にあった「高麗僧恵弁」
の墨書

安海寺の恵便坐像

俊源

～鎌倉時代、圓教寺に未曽有の繁栄をもたらした僧～

俊源は、圓教寺第三四世長吏で、鎌倉時代中頃の一二三二年頃から一二五〇年頃まで長吏職を務めたと考えられる。公家や武家の多くの子弟を弟子に持ち、性空上人以来の繁栄をもたらせたと「円教寺旧記」に記されている。

俊源の経歴や事績を「円教寺旧記」や播磨の中世の地誌『峯相記』から見ていくと、

・播磨国加古郡の生まれで、源義経が一ノ谷の戦いのときに道案内をした鷲尾庄司経春の末孫とされ、初めは西法院に住み、後に二階坊を建てて住んだ。毘沙門法の成就者で、毘沙門天像を涌出（地面から出現）させ、その像を二階坊の本尊とした。

・寛喜二年（一二三〇）成道坊尊慶の夢告に応じて

草堂を建てて九品寺と号し、文殊菩薩を安置した。

・貞永元年（一二三二）に大講堂を二階建てに増築した。同年一〇月四日上棟、翌天福元年（一二三三）九月二六日に供養。

・多宝塔の場所に、五重塔を建てるため、文暦二年（一二三五）四月二六日に多宝塔を如意堂（摩尼殿）の上方に移設した。

・関白九条道家（一一九三〜一二五二）が娘の藻壁門院（一二〇九〜三三 後堀河天皇中宮 四条天皇母）の菩提を弔うため、俊源が勧進して五重塔を文暦二年（一二三五）八月一三日棟上、建長二年（一二五〇）一〇月二九日供養。

・食堂を寛元元年（一二四三）二階一三間に造り替

えて、同三年（一二四五）一一月三日に上棟した。

・後嵯峨院（ごさが）（一二二〇～七二　在位一二四二～四六）から飾西の余部荘を如法経（じょほう）（法華経）の料所として寄進を受けた。

・鎌倉幕府六波羅探題（ろくはらたんだい）の越後守北条時盛（一一九七～一二七七）が願主となる金泥大般若経を寄進され、その供養は建長二年（一二五〇）の五重塔の供養と同時に行われた。

・寺地の四至の内を狩猟禁断の地とする御判を得た。

・常行堂に取り付く一〇間の楽屋と経蔵等の造改、理教院にて五種妙行を始めた、などが確認できる。

これらの事跡を行うために資力を持っていたことや、多宝塔の移設、五重塔の建立、大講堂や食堂の造築を行い、それらの資材を集める手腕を持っていたことがうかがわれる。さらに五重塔の建立については、関白九条道家との深い関係を結び、後嵯峨院による余部荘の寄進、六波羅探題北条時盛を願主とする金字大般若経の書写等、院、公

家、武家など中央の高貴な人物との密接な関係があった事がわかる。

俊源の陰の部分

俊源の坊号は「真覚」であり、「円教寺旧記」に真覚上人としても登場する。俊源と記されるよりも、陰となる事跡が多くみられる。『円教寺長吏記』第六二世実祐の条に、実祐は一八年長吏を務め、辞して一年後に九七歳で亡くなった。第三二世長吏実心の再来といわれ、その理由は、実心が真覚上人の結構により長吏を剥奪され刀田山（鶴林寺）で亡くなった。実心は、かなりの学侶であったが妄念で実祐として生まれかわり、再度長吏となって長年の本意を遂げたとある。実祐は一四世紀中頃の人物と考えられる。

真覚（俊源）が実心の長吏職を剥奪したのは、寛昌を第三三世長吏にするための「結構＝企て」であった。実心は公儀へこの横暴を訴えたが、その裁定に

二・三年かかっている間に鶴林寺で亡くなってしまった。そしてその怨念で生まれ変わって再度長吏になったというのである。

俊源の没後

「円教寺旧記」の『捃拾集（くんじゅうしゅう）』に俊源の没後のことが記されている。没年、年齢は不詳ながら亡くなるまで権力を維持していたようで、墓所も造られた。圓教寺に未曽有の隆盛をもたらせたが、かなり専横を極めたようで、没後は生前の所業により、彼の弟子たちは書写山から追放された。一山の僧たちからかなりの反感と怒りを受けていたと考えられる。

その後、俊源の墓が流失したが、修理・追善はされなかった。しかし延文二年（一三五七）に、造営中の五重塔に落雷があり、白煙をあげたのは、俊源のたたりと考えられ、その後再び俊源の菩提が弔われるようになったという。俊源の自坊であった二階坊の本尊毘沙門天立像が、天正六年（一五七八）の

俊源が拡張した当時の規模を今に伝える圓教寺三ツ堂

「天正の一乱」後の同年一二月に奥ノ院護法堂若天社に訴えられ、没後は弟子たちが追放されるなど、負に移されるまで伝えられていたのも、俊源の菩提がの面もみられる。

弔われていたことを示している。

俊源は、関白九条道家や朝廷、鎌倉幕府と深い関係を結び、性空以来の隆盛を圓教寺にもたらした僧であった。一方、第三二世長吏実心の長吏職を剥奪し、

俊源の残したもの

俊源の唯一の遺品と考えられる毘沙門天立像は、「天正の一乱」後に護法堂若天社に祀られた。また、寛昌を第三三世長吏に強引に据えたことにより中央

現在の「三ツ堂」と呼ばれる大講堂・食堂・常行堂・舞台・楽屋からなる重厚な景観は、南北朝、室町時代の二度の火災後も俊源が拡張したときの規模を今も踏襲していると考えられる。

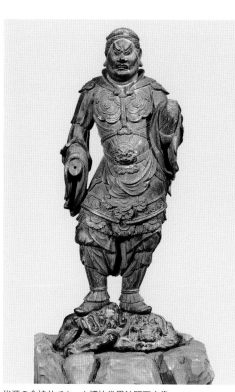

俊源の念持仏であった護法堂毘沙門天立像

※俊源没後の事跡については、前大手前大学教授小林基伸氏のご教示による。

145

近世前期の仏師の世代継承

～七条仏師・大坂仏師・播磨の仏師～

博物館が実施している総合調査や個人的な調査研究では、江戸時代の仏像のデータが多く集まってくる。以前は等閑視されていた江戸時代の彫刻は、制作年や仏師名が記されていることがその以前の時代よりも多い。それらを分析していくと、淡路に集中して作例・修理例が見られる大坂仏師の宮内法橋、東播磨に作例が見られる明石郡神出郷（現神戸市西区神出）に居住した仏師厚木民部・保省などの存在が明らかになった。

また博物館の寄贈資料の中に、近世初頭の造仏界のトップであった大仏師康正の法眼・法印叙任を示す「口宣案」があり、その資料を紹介するにあたって子息「康猶」の経歴がわかってきた。この三例の

仏師については、康正・康猶が当時の宮廷、幕府、権門社寺の造仏を行った七条仏師、宮内法橋が江戸時代に商業の中心として栄えた大坂に拠点を構えた仏師、厚木民部・保省が播磨の地方仏師という異なる環境で造仏や仏像修理を行い、師匠から弟子、あるいは親から子へという世代継承の様子が確認できる。それらの事例を紹介していくことにしたい。

七条仏師─東寺大仏師法印康正・同法印康猶

康正は天文三年（一五三四）の生まれ、父は仏師康秀（？～一五六九）である。康正は豊臣氏関係の造仏をはじめとして東寺や高野山など大寺院の仏像

制作や修理を行い、そして近世初頭の仏像の様式に新たな面を構築したと考えられる仏師である。初め「左京」、後に「民部卿」を名乗り、七条仏所第二一代で東寺大仏師職となり、元和七年（一六二一）正月一〇日に八八歳で没している。康正は造仏界の頂

法眼叙任の口宣案（兵庫県立歴史博物館蔵・喜田文庫）

法印叙任の口宣案（兵庫県立歴史博物館蔵・喜田文庫）

点を示す「東寺大仏師」の称号を持ち、僧綱の最高位である「法印」に叙せられた中央仏師である。

館蔵資料の中に、康正を法眼、法印に叙したことを示す「正親町天皇口宣案」二通があり、康正の経歴や作例を調べていく中で、子息康猶（一五八六〜一六三二）の生い立ちや法橋位を得た経歴等がわかってきた。

京都市東寺金堂の康正作薬師如来及び両脇侍像と、薬師如来台座の周囲を取り囲む十二神将立像に記された銘文が解体修理で確認され、康正弟の法眼康理、嫡子の康猶、猶子の康英などの存在がわかった。

同堂十二神将立像の亥神の背面材裏面の銘文に「慶

長八癸卯年拾一月日／康猶（花押）／十八歳也」と
あり、康猶は天正一四年（一五八六）生まれとなる。
このとき康正は五三歳、かなり高齢で得た子となる。
康正はこの三五年後、八八歳で亡くなり当時として
はかなり長命であったが、康猶を後継者としての証
である「東寺大仏師」へ就任させることや僧綱位の
取得をかなり急いでいた形跡がうかがわれる。

慶長七年（一六〇二）一一月、康猶は一七歳で
「東寺大仏師」に就任した。このとき僧綱位はな
く、翌慶長八年六月の東寺金堂薬師如来坐像の頭
部内納入木札の銘文に康猶と思われる仏師の肩書
は「左京公」であり、この時点でも無位であったと
考えられる。その五カ月後、前述した同年一一月の
銘がある同堂十二神将の亥神像の墨書銘に「康猶左
京法橋」と記されており、慶長八年六月から一一月
の間に法橋になったと考えられる。また個人蔵の真
言八祖像に「慶長己亥（四年）七月九日」「大仏師
左京康猶」の銘が記されており、一四歳ですでに大

仏師であったことになる。このように康正が康猶を
早く後継者としての地位につけようとしていたこと
がわかる。康猶は、慶長一九年（一六一四）五月の
京都方広寺大仏殿の狛犬造立の時に、「左京法眼康
猶」の銘を記し法眼になっている。康猶は法印位ま
で登ったが寛永九年（一六三二）、四七歳で没した。

康正が実子の康猶を若年ながら跡継ぎとしたのは、
父親としての情もあったかもしれないが、おそらく
年少の頃より猶子たちとともに修業をさせ、後継者
としての素質や力量を持っていることを認めたこと
によるのではないか。一四歳で「大仏師」、一七歳で「東
寺大仏師」、一八歳で「法橋」、さらに法眼、法印と
昇り、幕府関係の造仏を多く行うなど、父の康正同
様造仏界の中央に立った。しかし、康正没後一一年、
四七歳で亡くなったことが惜しまれる。七条仏師は
康猶子息の康音が後を継ぎ、その後も造仏界の中心
として続いていく。

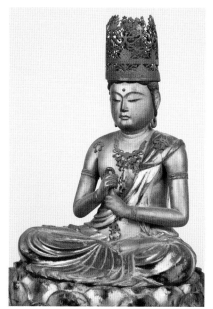

明法寺の大日如来坐像　二代作

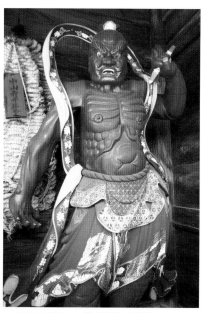

中山寺の金剛力士立像（阿形）初代作

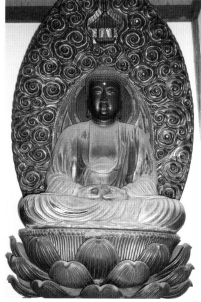

寶光寺の阿弥陀如来坐像　三代作

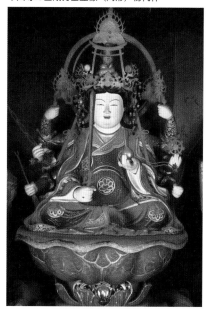

明法寺の弁才天坐像　二代作

大坂仏師 宮内法橋―初代・二代・三代

宮内法橋は、昭和五九年（一九八四）の「西脇市・多可郡」の調査で初めて作例を確認した仏師である。とくに淡路の調査で多くの作例・修理例を確認し、さらに西日本の広範囲から作例・修理例が報告されるに至っている。宮内法橋に関する文献や文書は少なく、制作・修理の年と月、仏師名の記載状況など具体的な内容がわかるのは、像内、台座の裏側、厨子の底面等に記された銘文による。これを集計して現在のところ、作例・修理例として確実と考えられるもの二四一件、作風、光背・台座の文様・形式から推定作と考えられるもの三五件を加えると、総数二七六件となっており、今後の調査により、さらに増えるものと思われる。

活動年代は正保五年（一六四八）から、享保一五年（一七三〇）までは、ほぼ毎年連続して作例・修理例が確認され、元禄一二年（一六九九）には年間

一一例を数え、おそらく途切れることなく造仏、修理を行った状況が推定される。この後、寛保二年（一七四二）、宝暦一〇年（一七六〇）の作例が確認されている。正保五年から享保一五年まで活動期間が八二年、宝暦一〇年までは同期間が一一二年に及ぶことと、作風の違い、銘文の書体、書式から、宮内法橋と名乗る仏師はおそらく三世代にわたると考えられる。

このうち、初代と二代については、かなり詳しいことがわかってきている。本来の仏師名は「坂上宗慶」で「宮内卿」の官名と「法橋」の僧綱位を持ち、「坂上宮内卿法橋宗慶」が正式な名称となる。

（1）初代

初代の作風は、面相がやや面長で穏やかな感じがあり、衣文の彫りはあまり鎬を立てない。像底に底板を貼る例はなく、像内背面に墨書銘を書き入

<div style="text-align:right">150</div>

れる。年齢が確認できるのは、中山寺（兵庫県宝塚市）羅漢堂の十六羅漢像（一六躯）で、像内に「寛文九年（一六六九）六十五歳」「寛文十年（一六七〇）六十六歳」の銘文が記されており、逆算すると、慶長一〇年（一六〇五）生まれとなる。法橋位を得たのは、正保五年（一六四八）二月に中山寺の金剛力士立像を造立したのが契機となったと推定される。

また、前述した中山寺羅漢堂の十六羅漢像の四躯に代わっていく。この期間の作例は現在三例しかなく、今後この時期の作例があらたに確認されれば、さらに詳細な経緯が判明すると思われる。初代が二代へ世代交代を終えたと考えられる延宝四年（一六七六）には七二歳であり、その後は引退、あるいは亡くなっ

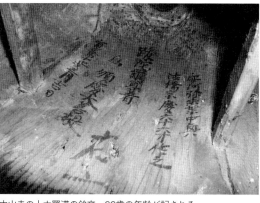
中山寺の十六羅漢の銘文　66歳の年齢が記される

銘文がある。初代の銘文の書式は制作した年と月を左右両端に離して書き、その間に「安阿弥門流」「大坂本町五丁目」「大仏師坂上宮内法橋宗慶」と記す例が多い。書体は細めで、楷書で銘を記している。作例が見られるのは、摂津、播磨、淡路、紀伊、備後、豊後、壱岐で、すでに九州まで範囲を広げている。

（2）世代交代期

延宝二年（一六七四）から同四年にかけての作例は、作風、銘文の書体、形式に初代と二代の混在がみられ、弘法大師像の面部が幅広に、穏やかな衣文の表現が鏑立つようになってくる。銘文は初代の筆跡で草書体で記され、書式は二代の記す形式に代わっていく。この期間の作例は現在三例しかなく、今後この時期の作例があらたに確認されれば、さらに詳細な経緯が判明すると思われる。初代が二代へ世代交代を終えたと考えられる延宝四年（一六七六）には七二歳であり、その後は引退、あるいは亡くなっ

たものと思われる。

明法寺大日如来の銘文
延宝7年（1679）8月

明法寺弁才天の台座裏銘
元禄2年（1689）5月

（3）二代

延宝五年（一六七七）以降の作風は、鎬立つ衣文（えもん）、とくに弘法大師像では角張った面相が特徴で、これが如来、菩薩像の面相にも影響を与え、すべての作例の面相が角張った感じとなっていく。坐像のほとんどが右足の踵（かかと）に懸かる衣を外側へ折り畳み、そこから前に延びて折り重なる裳先の最上部の中央に、一本の筋を前後に彫る。弘法大師坐像も同様に、数珠を持つ左手の下あたりにその筋が彫られるなど独特の表現があり、外見から作例を判断する目安となっている。像底に底板を貼る例も稀に見られる。二代は当初「坂上宮内法橋」「宮内法橋宗慶」と記すものの、「宮内法橋」のみになり、正徳元年（一七一一）以降は「法橋宗慶」と記すようになる。また、像名を記すのも通例となる。書体は太めで楷書、行書、草書と書体が変化していく。

作例は、摂津、播磨、淡路、和泉、河内、大和、紀伊、備後、讃岐、土佐、豊前、豊後などにあり、初代よ

152

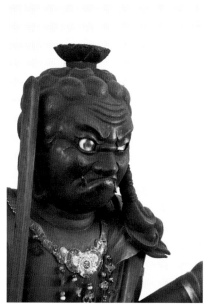

父の不動は丸顔

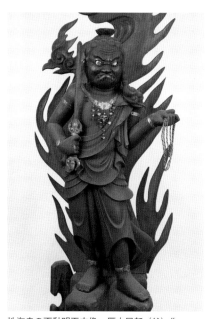

性海寺の不動明王立像　厚木民部（父）作

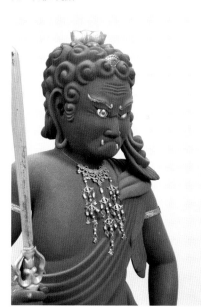

子の不動の顔は面長

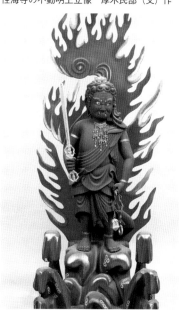

西光寺の不動明王立像　厚木保省（子）作

りも範囲を広げている。延宝五年から享保一五年まで五三年の活動期間があることから、かなり長命であるが、年齢や生没年を明らかにできる銘記は見られない。

（4）三代

三代目と思われる作例は、宝暦一〇年（一七六〇）の大日如来坐像で、「宮内法橋／七第」の銘文がある。「第」を「代」の当て字とすると、この三代は七代、初代は五代、二代は六代となるが、これを確かめることはできない。二代の膝前の衣文の特徴を踏襲しているが、二代とは異なる面相の特徴から代替わりした三代の作と考えたい。記録で確認できる寛保二年（一七四二）の修理も三代の事跡の可能性が高いと思われるが、二代から三代への世代交代については不明である。

宮内法橋は中央仏師の弟子筋と考えられ、江戸時代の初めに新興都市として発展し始めた大坂に拠点を置いた。陸路のみではなく、海運によって制作した仏像を運び、また修理にあたっても海運を活用し現地から工房へ破損した仏像を輸送した組織や体制があったことが想定されるが、その詳細の解明は今後の課題である。

播磨の仏師 神出仏師—厚木民部・保省

「宮内法橋」と同時に調査を進めてきたのが、仏師厚木民部（あつぎみんぶ）とその子息の厚木保省（ほうしょう）（太郎兵衛）である。最初に作例を確認したのは、偶然にも「宮内法橋」と同じ西脇市大通寺で、その後は播磨東部の市町史の編集や文化財集の作成の調査で数例が確認される程度であった。このような状況の中で、神戸市西区の北井利治氏から近世の播磨の地誌である『播磨鑑（はりまかがみ）』に明石郡高和山性海寺（しょうかいじ）（神戸市西区押部谷町）の大門の仁王が「神出仏師」の作と記載があることや、神戸市西区にある厚木民部・保省の作例をご教

示いただき、「神出仏師」が「明石郡神出郷」と銘文に所在を記す厚木民部と保省の親子であることが判明した。

以後、調査が進展し、両者の作例にみられる独特な表情や、像の表面の仕上げを漆箔ではなく彩色を多用するなどの作風から作例を推定できるようになってきた。兵庫県福崎町神積寺の日光・月光菩

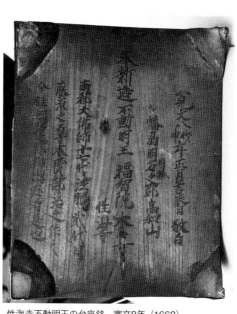

性海寺不動明王の台座銘　寛文8年（1668）

薩立像、十二神将立像は、推定作として調査を行ったところ、十二神将立像の台座裏から寛文一二年（一六七二）、「厚木民部治之」の造立銘を確認した。

姫路市夢前町満願寺の十一面観音立像は写真図版で推定作として調査を計画していたところ、像が解体修理され、像内の慶安四年（一六五一）、「厚木民部正次」の造立銘の資料をご住職からいただいた。現在のところ、銘文と作風から作例、修理例と判断されるものは、およそ三五件である。

生年については、神戸市北区石峯寺の金剛力士立像に寛文一三年（一六七三）「右京厚木民部□治之行年五十九歳」とあることから、逆算して父は元和元年（一六一五）生まれとわかる。

子保省は、多可町加美区豊部十王堂の十王像に、寛文一二年（一六七二）「厚木保省生年廿七才」とあることから、正保三年（一六四六）生まれであることが判明する。

また、父子とも改名を繰り返しており、父は改姓

155

もしている。それがわかるのは、父の肩書きに「南都大仏師十七代法眼より二代目」、子は「南都大師十八代法眼より三代目」と記していることによる。

父は、「藤原朝臣」を名乗り、広沢民部家次→厚木民部家次→厚木民部正次→厚木民部吉次→厚木民部治之、と改名している。子は、厚木太郎兵衛→厚木太郎兵衛保省→厚木太郎兵衛知栄（智栄）で、おなじく「藤原朝臣」を名乗っている。なお、厚木民部の師匠と考えられる「南都大仏師十六代法眼」の仏師名については現在のところ不明である。

活動年代は、父は寛永一一年（一六三四）二〇歳から延宝六年（一六七八）六四歳までの四五年、子は寛文三年（一六六三）一八歳から元禄一〇年（一六九七）五二歳までの三五年、父子通じての活動期間は六四年である。活動時期は、父単独（寛永一一年～慶安五年）、父子協同（寛文三年～同一一年）、父子とも単独（寛文一二年～）の三期に分けられる。

厚木民部・保省は、酒見寺多宝塔の彩色師として名を記していることが注目される。このことから造仏にあたっても彩色等まで自ら行っていたと思われる。

父は僧綱位はないが「民部卿」の官名を持ち、南都（奈良）の法眼仏師の系統であることを銘文で誇示している。子もその系統であることを誇示しているが、官位を得ることはなかったようである。子保省を継ぐ仏師の存在は不明である。

仏師の世代継承について

近世前期の七条仏師は造仏界の頂点に位置し、大寺院・神社、宮廷・幕府関係の造仏を行っている。統率する仏師は、「東寺大仏師」の称号と法印位の叙任を受け、それを次世代へ継承している。子息の康猶以降も江戸時代を通して代々中央仏師として活躍している。

宮内法橋の出自は七条仏師と考えられ、大坂に拠点を構え海運を活用して、西日本の沿海地域など、

かなり広範囲に遠方の寺院の造仏・修理をしており、とくに淡路では、ほぼ独占的に造仏を行っていた形跡がある。さらには讃岐善通寺や四天王寺などの大寺院の造仏も行うようになっている。二代、三代が「宮内卿」「法橋」の官名、僧綱位を継承できるのも中央仏師や有力寺院とのつながりを持っていたことによるものであろう。

神出仏師は「南都大仏師十六代法眼」の系統を記すことから、奈良を出自とする仏師で、播磨明石郡神出郷に拠点を構え、東播磨から中播磨の寺社での活動が確認できる。

今後の展望

康正・康猶父子の作例については、記録等ですでに判明している作例が多いが、個々の作例、修理例に記されていると思われる銘文等の調査は、今後の課題であり、近世全般にわたる中央仏師の調査・研究は今後さらに進んでいくものと思われる。

二代宮内法橋については、造仏とその費用の支払いに関する文書が最近確認され、仏像の注文を受けた寺院とのやり取りの一端が判明した。厚木民部・保省父子の作例、修理例については、今後も確認される可能性が高く、さらに多くの事実が明らかになってくると思われる。

コラム

海外の世界遺産、古寺、博物館訪問記

カンボジア・アンコールワット──
観光開始初期のころ

アンコールワットは、高校の世界史の教科書で見て、いつか行きたいと思っていたところであった。カンボジアの内戦が終わり、観光旅行ができるようになってまもない二〇〇一年一月に向かった。直行便はなく、タイのバンコク経由である。バンコクからプロペラ旅客機でジャングルの上を約一時間、シェムリアップ空港に到着。空港施設はまだ木造部分があり、町の各所では高

層ホテルの建築が始まっていた。

宿泊したホテルは二階建ての味のある建物であった。ツアーのメインであるアンコールワットへは未明にホテルからバスで出発。寺院を囲む堀の手前で日の出を待つ。朝日が昇るにつれて荘厳な姿が徐々に現れていくのが圧巻である。中央祠堂を三重に取り囲む回廊の壁のレリーフの見事さは筆舌に尽くせない。

一月は乾期で観光に適した季節であるが日中は酷暑となる。その対策として、早朝から昼前まで観光しホテルへ戻り昼食と昼寝タイム、

三時頃から午後の観光となる。アンコールワット、アンコールトムの広大な寺院遺跡巡りと、町の近くにある広大なトンレサップ湖のクルーズがツアーの行程で、樹木の巨大な幹や根が寺院跡を覆うタ・プローム遺跡も見どころながら、最も心引かれたのがバンテアイ・スレイの寺院遺跡であった。規模は他の寺院よりも小型で、黄色味を帯びた石に繊細な文様が刻まれている。昔の石工たちが、酷暑の中でコツコツと丁重に彫り上げていく情景が忍ばれた。

今はシェムリアップ空港もホテルも、新しく整備されているのがパンフレットでみられる。当時宿泊したホテルの前にあり、二、三度寄って土産を買った、子だくさんの家族が

158

経営する小さな土産物屋はどうなっただろうか。観光地となって間もない頃の、なんともいえない味わいはもう見られないような気がする。

✤

インドネシア・ジャワ島―ボロブドゥール、ブランバナン寺院

アンコールワットとともに高校の教科書で知り、行ってみたいと思っていたのが、インドネシア・ジャワ島のボロブドゥールの寺院遺跡である。令和に改元されてまもなく旅に出た。四泊五日、内二泊は機中泊で、早朝に首都ジャカルタに着いた。

飛行機を乗り換えて約一時間、古都ジョグジャカルタに到着、フロントが八階にあるホテルであった。

市内のブランバナン寺院から観光を開始、この旅行の直前に世界遺産の番組で知った遺跡で、石塔の彫刻が見事である。主目的のボロブドゥールへは、午前三時に出発し、日の出を遺跡で見る。早朝にもかかわらず多くのツアー客がいた。富士山に似たムラピ山の横から朝日が昇るにつれて、石で作られた巨大な寺院の全容が浮かび上がってきた。遺跡のそばにあるマノハラホテルで朝食をとる。

午後はジャワ原人の骨が出土した遺跡にある、サンギラン博物館へ向かう半日ツアーというなかなかの強行軍である。ツアーに付属する土産

ボロブドゥールの小塔群

物店巡りで、高級更紗や特産なルアックコーヒーの製造工房を見学する楽しみもあった。

✤

ミャンマー――チャイティヨーの金色の石塔

シュエダゴンパゴダの夜景

ミャンマーは今、軍政が敷かれ、新型コロナウイルスの流行もあって観光では行けない状況にある。私が訪れたのはコロナ流行の直前、二〇二〇年二月であった。初日は、ヤンゴン（ラングーン）の信仰の中心となっているシュエダゴンパゴダへ。先が尖った巨大な黄金のストゥーパで、夜はライトアップされて美しく輝く。

観光パンフレットで最も目をひいたのが、標高千メートル近いチャイティヨー山上にあるゴールデンロックである。ホテルを未明に出発して、約四時間で麓の町に到着。ここで荷台に厚板ベンチを取り付けた四輪駆動の中型トラックに乗り換える。シートベルトはついているが壊れていた。登りの山道を走ること約一時間で山頂へ、途中にロープウェイもあるが、だれも乗り換える人はいない。ひたすら揺れる荷台の手すりに

しがみつくアトラクションともいえる。

チャイティヨーのゴールデンロック

ようやく着いた山頂は門前町となり、土産物屋、食堂、旅館もある。その先に目指す金色の石塔がみえる。岩の先端にある石塔は、いまにもずり落ちそうだが、地震がきても落ちないという。寺内は土足禁止で裸足になる。石塔に直接触れることができるのは男子のみとのことで、触れてみた。ぬめっとしていたものの感

160

無量であった。

下山のアトラクションにも耐えて麓へ、今後マイクロバス化されるのはいつのことかと思いつつ、ヤンゴンへ戻る。翌日以降は、市内の巨大な涅槃仏や修行僧の僧院などを見学した。次回は世界三大仏教遺跡の残る一つ、ミャンマー北部のバガンへ行きたいと考えていたが、当分その機会はないようである。早く平和なミャンマーになることを心から願っている。

❖

タイ北部―黄金の三角地帯の現在と新旧の寺院

タイ北部に、ミャンマーとラオスの国境に接する「黄金の三角地帯」と呼ばれる所がある。

ここを訪れたのは二〇一九年九月。バンコクから北へ飛び、チェンライという町へ。熱帯とはいえ朝晩は初秋の涼しさが感じられた。翌日、群青をイメージした市内の現代寺院を拝観した後、北東へ向かう。幅五メートルほどの小川がミャンマーとの国境となる町を経由して昼前に「黄金の三角地帯」へ到着した。メコン川とルアック川の合流点で、かつてはケシの栽培地域であったところである。今はメコン川遊覧ボートや、黄金の大仏のある観光地となり、負の遺産であるケシ栽培などの様子を展示した「オピウム博物館」も造られている。アヘンによって蝕まれる人たちのジオラマが、その恐ろしさを生々しく伝えている。

午後は工事中の多い高速道路を南下してチェンマイへ向かう。途中に白をイメージした最新の寺院を参拝した。タイの新しい寺院は、金、群青、緑の伽藍建築やモニュメントなど現代美術的な装飾がされ、チェンマイやアユタヤの古い寺院や遺跡と好対照である。沿道の町の寺院は、いずれも賑やかに飾られ、遠くからでもその存在が確認できる。

❖

ギリシアーメテオラの山上修道院と古代遺跡

メテオラのアギオス・ニコラオス修道院

一九八八年に世界遺産となったギリシア北西部にあるメテオラの奇岩の上に建つ修道院群の景色は、俗界からのつながりを断って祈りに専念する施設としての強烈な印象を受けた。そこへ行けるというギリシア国内を巡る八日間のツアーがあることを知り、二〇〇九年春に向かった。

イタリアのアリタリア航空で成田からローマへ飛び、乗り継いでアテネへ到着。二日目、これも以前から見たかったパルテノン神殿へ、世界史の授業で習った「ドーリア式」柱頭の力強さに見とれながら修復工事が続けられている神殿のまわりを一周し、アテネ国立考古学博物館でギリシア彫刻の名品を鑑賞した。午後はバスでエーゲ海を見下ろす高速道を北上。途中から一般道路になり、なだらかな山中の道を延々と走って、日没後にカランバカという町に到着

翌朝、メテオラへ。奇岩の上に修道院が建ち、朝靄の中に浮かぶ姿は「天空の修道院」であった。そこへ登るにはどうするのだろうか？　実は修道院の裏側には階段が設置されており、想像していたよりも容易に参拝ができた。

まず「ヴァルラアム修道院」を拝観。堂内一面に描かれたフレスコ画の内容に驚く。地獄と天国があり、大天使ミカエルが亡くなった人の罪の重さを天秤で計る。またそれを裁く一二名の審判員がおり、悪魔が獄卒である。仏教の地獄極楽図の世界と似ている。一六世紀に描かれた重厚な画風である。次に拝観した「聖ステファノス修道院」の堂内にも同じ内容の地獄・天国図が描かれたが、制作年代は新しく画風も明るめであった。午後は南へ向かい、イテアという海辺の町で泊まる。

四日目、パルナソス山麓のデル

フィ遺跡と博物館、海岸線を西へ向かい、リオン・アンティリオン橋という四つの支柱の長大な斜張橋でコリントス湾を渡ってペロポネソス半島へ。この湾口付近が、一五七一年一〇月に、スペイン、ヴェネツィアなどの連合海軍とオスマン・トルコ海軍による「レバントの海戦」の決戦海域であることを後日知った。

五日目、古代オリンピック遺跡を見学。オリンピックが行われたオリンピア遺跡を見学。オリン

コリントス運河

ピックの聖火が採取される場所である。なだらかな円錐形の山の麓のミケーネ遺跡、ほぼ垂直に切り立ったコリントス運河の上を渡って再びアテネ市内へ戻る。最終日はエーゲ海一日クルーズ、エギナ島、ポロス島、イドラ島の三島を巡り、船上でランチを食べる。

明るいイメージの古代遺跡群や陽光に満ちたエーゲ海の島々と対照をなす神秘的なイメージのメテオラの修道院など魅力的な所が満載であった。

旅行の七年後、メテオラを舞台にした「スカイ・ライダーズ」（一九七六年公開）という映画があることを同僚から聞き、DVDで見た。誘拐犯の映像は旅行の思い出をよみがえらせてくれた。

の廃修道院に、ハング・グライダーで突入して救出するというストーリーである。修道院の建物はセットであろうが、ハング・グライダーで飛翔するシーンはメテオラで撮影されている。そこに映る岩上の修道院によってさらわれた人質のいる山上

ミケーネ遺跡と背後の円錐形の山

下北半島の異界（地獄）と仏界（極楽）巡り
～恐山と仏ケ浦・尻屋崎～

切手収集を始めて間もない、昭和44年（1969）7月15日、「下北半島国定公園」の切手が発行された。額面は15円で今も手元にある。海岸に立つ薄いグレーの岩肌が印象的な図版は、仏ケ浦の奇岩を描いたものである。仏ケ浦は仏にちなむ名前がつけられた奇岩が、2kmに

仏ケ浦を描いた切手

わたって立ち並び景勝地として知られる。

　青森県の下北半島には恐山という、その名を聞くだけで子供心を震え上がらせた霊場があることも、かなり前から知っていたが、この二カ所を中心に巡る一泊二日のツアーがあることを知って、令和4年7月に出かけた。

　恐山は菩提寺という曹洞宗の寺院である。参拝できるのは5月から10月までで冬期は閉ざされる。寺の西側は地獄になぞらえられる火山性ガスが噴き出す白っぽい岩場で、硫黄の黄色が鮮やかである。南側には宇曽利湖というカルデラ湖があり、その岸は極楽浜と呼ばれている。

　翌日訪れた下北半島の西側にある仏ケ浦は、切手のイメージからのっぺりした岩肌かと想像していたが、実際は尖った岩や巨大な奇岩が立ち並ぶ不思議な世界であった。船から下りて間近に見ることができ、言葉では表せない迫力があった。

　仏ケ浦は晴天で、汗ばむほどであったが、午後に訪れた北東端の尻屋崎は、「ヤマセ」と呼ばれる冷たく湿った東からの風により、寒く濃霧に閉ざされた白い異界となっていた。わずか二日間で、異界と仏界を巡った気分であった。

仏像・用語の解説

仏像の種類

（仏像の名称は本書に掲載した仏像を主とする）

■如来

悟りを開いたもの。頭に肉髻と螺髪を表し、体に衲衣をまとったのみの姿で表される。ただし、大日如来は菩薩形で表される。

●釈迦如来　仏教を開いた釈迦を表した像。施無畏印・与願印または定印の印相を示す。

●薬師如来　東方瑠璃光浄土の主。病気を直し、怨霊を鎮める。右手は施無畏印で左手に薬壺を持つ。

●阿弥陀如来　西方極楽浄土の主。衆生の往生時に、諸菩薩を従えて来迎する。来迎印・定印・説法印の三種の印相に各三通り、計九通りの指の捻じ方がある。

●大日如来　密教の中心をなす如来。胸前で智拳印を結ぶ金剛界大日と、腹前で法界定印を結ぶ胎蔵界大日がある。

■菩薩

如来になる修行を行いながら衆生を救うもの。装飾品を身に付ける。

●観音菩薩　身を三十三に変じて衆生を救うといわれる。阿弥陀の脇侍にもなる。宝冠に阿弥陀の化仏を表す。〈聖観音〉一面二臂で左手に蓮華を持つ。〈十一面観音〉頭上に十一の顔、左手に水瓶を持つ。〈千手観音〉頭上に十一の顔、合掌する本手二臂と脇手四十臂の四十二臂を表す。〈如意輪観音〉六臂で右膝を立てて坐す。このほかに不空羂索・馬頭・准胝などがある。

●地蔵菩薩　六道の衆生を救う。頭を丸めて袈裟を着る。右手に錫杖、左手に宝珠を持つ。半跏像は延命地蔵と呼ばれる。

●文殊菩薩　知恵の仏。剣と経巻を持ち獅子に乗る。釈迦の脇侍にもなる。

●普賢菩薩　女性を救う仏。合掌
し象に乗る。釈迦の脇侍にもなる。

●日光・月光菩薩　薬師の脇侍。
日光は日輪、月光は月輪を持つ。

●勢至菩薩　阿弥陀の脇侍。合掌
する例が多い。

●弥勒菩薩　五六万七千年後に
地上に現れて衆生を救うとされる。
五輪塔を持つ。

■明王

威を以て難化の衆生の教化にあ
たる。忿怒の表情を表す像が多い。

●不動明王　通例二臂で、右手に
三鈷柄剣、左手に絹索を持つ。

●愛染明王　愛欲貪染を浄菩提心
に変える。三眼六臂で、獅子の冠
を載せる。

■天部・神将

インドの民間信仰の神やバラモ
ン教の神が、仏教に取り入れられ
て守護神となったもの。

●四天王　仏教世界の中心にそび
える須弥山の中腹の四方を護る神。
持国天―東、増長天―南、広目天
―西、多聞天―北

●毘沙門天　多聞天が単独で信仰
される時の名称。福徳の神とされる。

●弁才天　知恵、財福の神。八臂
の女神形に表される。

●十二神将　薬師如来の眷属。頭
上に十二支を載せる。

●仁王〔金剛力士〕仏法を護る
神。寺の門の左右に置かれる。

●閻魔王　地獄の王。忿怒形で大

きな冠を戴き、法服を着て笏を持つ。

●十王　地獄を司る十人の王。閻
魔王も十王の一人である。

■その他（高僧像・神像）

●役行者（役小角）修験道の祖。

●行基　民衆の教化にあたり、東
大寺の大仏建立に協力した。

●弘法大師（空海）真言宗の開
祖。右手に五鈷杵、左手に数珠を
持つ。

●慈覚大師（円仁）最澄（伝教
大師）の弟子。天台密教を確立した。

●神像　神仏習合によって造ら
れた神の像。僧形・衣冠束帯・
十二単などの姿に表される。

166

足柄（あしほぞ）　仏像を台座に立てるため足の裏から出ている部分。ここに仏師名や制作年などが書かれていることがある。

安阿弥様（あんなみよう）　鎌倉前期の仏師快慶が作り出した写実的で端正な仏像の形式。快慶が「安阿弥陀仏」と号したので、この形式の像をこのようにいう。

一木造（いちぼくづくり）　一本の木から頭部、体部の主要部を刻出した彫像。腕、両脚部は別材であることが多い。

一鋳（いっちゅう）　銅像などを一度の鋳造で造る技法。

印相（いんぞう）　仏像の種別や状態を示す手の形。

内刳（うちぐり）　一木造の像など干割れを防ぐため像底や背面から像内を刳り抜くこと。

衣文（えもん）　衣のひだ。時代により彫り方に特徴があり、制作年代の判定の基準となる。

框座（かまちざ）　台座の下端の部分。

渦文（かもん）　衣文を渦巻き状に細く切り、文様として貼り付けたもの。平安前～中期の像に多い。

脇侍（きょうじ・わきじ）　中尊の左右に侍する像。阿弥陀の観音・勢至、釈迦の普賢・文殊、薬師の仏像の日光・月光など。天台宗や真言宗では不動明王・毘沙門天が本尊の代用として文様が描かれることが多い。

金泥（きんでい）　金粉をニカワで溶いたものを塗る技法。江戸時代の仏像の肌の部分に塗られ、截金の代用として文様が描かれることがある。

玉眼（ぎょくがん）　仏像の眼を水晶を磨いて造り、頭内部に取り付け、瞳は紙に描いて水晶にかけて実際の眼のように細工する技法。なお彫っただけの眼を彫眼という。

結跏趺坐（けっかふざ）　両足を組み、両足裏を上に向けて座る仏像の座り方。

截金・切金（きりかね）　金銀箔を細く切り、文様として貼り付けた

化仏（けぶつ）　観音の頭部の阿弥

陀如来などの本地如来を示す小仏像。

光背（こうはい）　仏から発する後光を表すために像の後ろに付けたもの。時代、種類によって形が異なる。

金銅仏（こんどうぶつ）　銅で鋳造して鍍金を施した像。

彩色（さいしき）　仏像の表面に下地を施し、顔料を塗って仕上げる技法。

三道（さんどう）　仏像の首にある三本の筋。

漆箔（しっぱく）　仏像の本体に下地を施し、漆を塗った上に金箔を貼る技法。

定朝様（じょうちょうよう）　十一世紀に仏師定朝が完成させた仏像様式。当時の貴族好みの優美な作風が特徴で、平安後期の作例の多くがこの様式で造られている。

丈六仏（じょうろくぶつ）　高さが一丈六尺（約四・八ｍ）ある仏像。ただし坐像ではその半分の高さの像をいう。

獅噛（しがみ）　甲冑をまとう天部・神将像の肩口に表される獅子の頭部。

持物（じもつ）　仏像が手に持つもの。仏像の種類によって異なり、像名を知る手がかりとなる。

垂飾（すいしょく）　宝冠の横から下へ垂れる飾りの部分。

施無畏印（せむいいん）　手を胸前に上げて五指を伸ばし、掌を前に向ける印相。

像心束（ぞうしんづか）　坐像の底部がくり抜かれている像で、底部中央あたりを彫り残して支えにしたもの。

彫眼（ちょうがん）　玉眼の項参照。

通肩（つうけん）　衲衣を両肩にかかるようにする着方。

天冠台（てんかんだい）　宝冠を置くために頭の回りに作られた台。

天衣（てんね）　菩薩などが肩や腕から垂らす帯状の衣。

肉髻（にっけい）　如来の頭部が盛り上がっている部分。

衲衣（のうえ）　如来像がまとう衣。

納入物（のうにゅうぶつ）　仏像の体内に入れられたもの。経典、文書、塔などがあり、造立年代や仏師、当時の信仰を知る手がかりと

なる。

半丈六仏（はんじょうろくぶつ）　丈六仏の半分の大きさの仏像をいう。坐像の場合は像高約一五〇㎝である。

白毫（びゃくごう）　仏像の眉間（みけん）にある突起。右廻りに巻く白色に輝く毛を表している。

粉溜（ふんだめ）　仏像の表面に漆を塗り、その上に金粉を蒔（ま）く技法。漆箔よりもにぶい金色で、金泥よりも濃密な感じに仕上がる。鎌倉～南北朝に多用された。

偏袒右肩（へんたんうけん）　右肩をあらわにする衲衣の着方。普通は衣の端を少しかけるように表現される。

宝髻（ほうけい）　菩薩や天部に見

翻波式衣文（ほんぱしきえもん）　太いひだと細く鋭いひだが交互に来る衣文。平安前期の像に多い。

盛上文様（もりあげもんよう）・**盛上彩色**（もりあげさいしき）　文様や彩色を施す時、下地を胡粉などで盛り上げて立体的にすること。

瓔珞（ようらく）　玉や文様を表した銅板を銅線などでつないだ装飾。

与願印（よがんいん）　手を下げて五指を伸ばし、掌を前方に向ける

寄木造（よせぎづくり）　頭部・体部の主要部を二材以上の木材で造る技法。平安後期以降の像によく

られる頭上の結いあげた髻。

螺髪（らほつ）　巻毛状になった如来の髪。彫り出したもの（切付螺髪）と別材を貼り付けたもの（植付螺髪）がある。

蓮華座（れんげざ）　仏像が乗る蓮の花をかたどった台座。

蓮肉（れんにく）　蓮華座の上端の蓮の実の部分。

割矧造（わりはぎづくり）　一木で造った像を木目にそって前後または左右に割り、内刳りを施したあと再び接合する技法。小像によく見られる。

【参考文献】

兵庫県立歴史博物館特別展図録
『ふるさとのみほとけ─兵庫の仏像』　一九八四年
『三田の文化財～ほとけ・かみ・ひと』　一九八八年
『ふるさとのみほとけ─播磨の仏像』　一九九一年
『ひょうごの美ほとけ─五国を照らす仏像』　二〇一七年

兵庫県立歴史博物館総合調査報告書
『法華山一乗寺』　一九八五年
『西脇・多可』　一九八七年
『書写山円教寺』　一九八八年
『出石郡』　一九九三年
『船越山瑠璃寺』　二〇〇二年

兵庫県立歴史博物館研究ノート　『わたりやぐら』（神戸佳文執筆）
『円教寺旧記』にみる中世の仏師」第六号　一九八七年

「播磨小野長尾寺―重源結縁半丈六仏の行方―」第三三号　一九九四年

兵庫県立歴史博物館研究紀要『塵界』（神戸佳文執筆）

「円教寺常行堂阿弥陀如来坐像―同寺往生院丈六阿弥陀像の所在の変転―」創刊号　一九八九年

「伊丹慈限寺釈迦如来坐像の胎内銘」第二号　一九九〇年

「小野市万勝寺阿弥陀如来坐像について―説法印を結ぶ阿弥陀如来像の一例」第六号　一九九三年

「大坂仏師「宮内法橋」―江戸前半期の二代にわたる仏師―」第七号　一九九四年

「出石町日野辺区伝聖観音坐像について―滋賀県伊吹町上野庵寺大日如来坐像との比較―」第一四号　二〇〇三年

「大仏師康正の法眼・法印叙位」第一六号　二〇〇五年

「大坂仏師「宮内法橋」―その作風と銘文―」第一九号　二〇〇八年

「神出仏師「厚木民部・厚木保省」―江戸時代前期の東播磨の親子仏師」第二二号　二〇一〇年

「南あわじ市寶光寺の十二神将立像の造仏について―仏師「宮内法橋」の書状からみる―」第二九号　二〇一八年

「二階坊俊源―鎌倉時代の書写山圓教寺僧の栄光と陰」第三三号　二〇二二年

「大坂仏師「宮内法橋」と神出仏師「厚木民部・保省」の作例・修理例表の修正」第三四号　二〇二三年

第一章　奈良・平安時代の仏像

神戸佳文「兵庫・金蔵寺阿弥陀如来坐像の乾漆頭部について」『佛教藝術』一七〇号　一九八七年

神戸佳文「兵庫・瑠璃寺木造不動明王坐像」『MUSEUM』四四八号　一九八八年

171

神戸佳文「兵庫・但東町西谷区十一面観音立像」『佛教藝術』一八〇号　一九八八年

津田徹英「書写山円教寺根本堂伝来　滋賀・舎那院蔵　薬師如来をめぐって」『佛教藝術』二五〇号　二〇〇〇年

根立研介「日本の肖像彫刻と遺骨崇拝」『死生学研究』一一号　東京大学大学院人文社会研究科　二〇〇九年

奥健夫「書寫山圓教寺の創建期造像」『杉本博司　本歌取り―日本文化の伝承と飛翔』展図録　姫路市立美術館　二〇二三年

第二章　鎌倉時代の仏像

奥健夫「兵庫・満願寺金剛力士像の作者について」『佛教藝術』二二八号　一九九六年

光森正士奈良大学教授作成『平成九年九月二五日記者発表資料』加古川市教育委員会　一九九七年

浅湫毅「木造千手観音　朝光寺蔵」『学叢』二二号　京都国立博物館　二〇〇〇年

『加西市史　第一四巻』彫刻「中世・近世」二〇〇三年

奥健夫「裸形着装像の成立」『MUSEUM』五八九号　東京国立博物館　二〇〇四年

山田泰弘『三十三間堂護法神像の謎』［抜粋本］『若き快慶・運慶らの造立か』創英社　三省堂書店　二〇一六年

『月刊文化財』令和元年六月号　新指定重要文化財解説文　第一法規　二〇一九年

兵庫県教育委員会『平成三〇年度指定　兵庫県文化財調査報告書』二〇一九年

『日本彫刻史基礎資料集成　鎌倉時代　造像銘記篇一六』中央公論美術出版　二〇二〇年

第三章　兵庫ゆかりの仏師・僧侶

薗田香融「法道仙人考」『横田健一先生還暦記念　日本史論叢』一九七六年

薗田香融『平安仏教の研究』法蔵館　一七八一年

斉藤孝「大仏師法印康俊と赤松氏　彼晩年の動向」『関西大学考古学研究室開設三〇周年記念考古学論叢』　一九八三年

神戸佳文「康俊と康誉の競合―円教寺における造仏をめぐって―」『横田健一先生古稀記念文化史論叢』上巻　創元社

一九八七年

根立研介「東寺大仏師職考」『仏教芸術』二二一号　掲載資料「拾古文書集五」（『阿刀文書』）　一九九三年

根立研介「東寺大仏師識考補遺―鎌倉から室町時代初頭にかけての動向を中心に―」『仏教芸術』第二三二号　一九九五年

千手寺『大仏師康俊・康成の研究　千手寺千手観音立像修理報告書』　一九九七年

根立研介「金堂薬師如来像の台座に取り付けられた十二神将像―桃山彫刻の隠れた名作に光をあてる―」『修理完成記念

東寺の十二神将像―モデリングの妙―』東寺宝物館　一九九八年

奥健夫「中巌圓月（佛種慧濟禪師）坐像」『国華』第一三〇八号　二〇〇四年

神戸佳文「中山寺における大坂仏師「宮内法橋」の造仏―初代宮内法橋の新知見―」『中山寺の歴史と文化財』第一巻論文

編　大本山中山寺　二〇一三年

『多可町の彫像―中区・八千代区・加美区補足編―』多可町教育委員会　二〇一五年

神戸佳文「近世前期における仏師の世代継承について―七条仏師・大坂仏師・播磨の仏師の作例・記録にみる―」『仏教美術

論文集』六「組織論―制作した人々」竹林舎　二〇一六年

神戸佳文「恵便―播磨の古代仏教伝承を担う渡来僧」『『播磨国風土記』の古代史』神戸新聞総合出版センター　二〇二二年

あとがき

仏像に興味を持つ契機となったのは、コラムにも記したように切手収集で飛鳥・奈良時代の仏像を知り、歴史教科書の口絵写真でその仏像を再認識したことによります。大学入学式の後、偶然「古美術研究会」という同好会で履修科目のガイダンスを受け、その縁で入会した同会の見学会や研究発表会をとおして仏像への興味を深めていきました。

そのなかで鎌倉時代初期に東大寺の復興を成し遂げた重源上人の事績に興味を持ち、高野山にある運慶、快慶の仏像との関わりについて調べたことを、卒業論文のテーマにしました。そのとき同好会の先輩が高野山で得度のための修行をされていた機縁で、普段は非公開である二例の快慶作阿弥陀如来立像を特別に拝観させていただき感銘を受けたことが、仏像調査の原点になったといえます。

兵庫県教育委員会が歴史博物館の学芸員を募集しているという情報をいただいたのは、関西大学史学科のゼミの指導教授故薗田香融先生でした。先生は『兵庫県史』の仏教史の執筆を担当されており、古代兵庫の寺院開基に登場する法道仙人の伝承について、奈良県長谷寺の本尊十一面観音立像を造立したとする播磨出身の徳道上人が原型となっていることを解明されたことは、第三章でも述べました。

学芸員に採用された当初は仏像調査の経験もなく、加西市一乗寺の調査で、奈良大学教授の故毛利久先生にその手ほどきを受けました。毛利先生は快慶研究の第一人者で、ご著書の『仏師快慶論』は何度も読み返していま

174

した。『兵庫県史』の古代・中世の仏像も執筆されており、まさに憧れの存在でした。小野市浄土寺は快慶の代表作である浄土堂の国宝阿弥陀三尊立像や重文裸形阿弥陀如来立像などで知られていますが、第二章の「快慶の作風を伝える仏像」で紹介した浄土寺の逆手来迎印の阿弥陀如来小像や、市町史の調査で発見した二躯の三尺阿弥陀如来立像については、ご存命ならばぜひご意見をうかがいたかった作例でもあります。

そして、彫刻史の先生方の調査に参加させていただいたり、彫刻研究者の方々と調査を行うことにより、制作年代判定や写真撮影の要点を学び、なんとかここまで来ることができたと思います。貴重なご教示を与えてくださった先生方、研究者の方々に厚く感謝を申し上げます。

仏像の調査や展覧会出展にあたっては、所蔵されている寺院のご住職をはじめ、寺総代の皆さま、市町の教育委員会のご配慮とご協力をいただきました。また、仏像に記された銘文や資料の解読には、博物館の学芸員諸氏の助けをいただきました。また、本書に仏像の写真を掲載するにあたりましては、ご所蔵者の許可をいただきました。お世話になった皆さまに厚くお礼申し上げます。

コラムの題材とした海外、国内旅行の計画と実行にあたっては、高校以来の親友である中村俊氏にたいへんお世話になりました。海外の旅に不慣れな筆者の先達として、様々なアドバイスをいただいています。

本書の刊行にあたりましては、藪田館長のご指導・ご仲介をいただき、神戸新聞総合出版センター（神戸新聞総合印刷）の皆さまをはじめ多くの方にお世話になりました。厚くお礼を申し上げます。

令和五年三月

神戸 佳文

175

神戸 佳文（かんべ よしふみ）

1957年岐阜県下呂市出身。関西大学文学部史学科日本史専攻卒。1981年兵庫県教育委員会県立博物館設立準備室に採用、1983年兵庫県立歴史博物館開館時より学芸員として勤務。学芸課長、館長補佐を経て2018年定年退職。現在、神戸大学・関西大学非常勤講師、兵庫県内市町の文化財保護審議委員を務める。専門は日本仏教彫刻史。

著作／「兵庫・瑠璃寺木造不動明王坐像」『MUSEUM』448号（1988）、「古法華三尊仏龕」『国華』1215号（1997）、『日本彫刻史基礎資料集成　鎌倉時代　造像銘記篇』1、5、16　部分執筆、中央公論美術出版（2000、2002、2020）。ほかに『姫路市史』（1995）、『御津町史』（1999）、『三田市史』（2002）、『加西市史』（2003）、『大屋町史』（2008）などの文化財編執筆。

ひょうごの仏像探訪

2023年4月12日　初版第1刷発行

著　者＿＿＿神戸 佳文
発行者＿＿＿金元 昌弘
発行所＿＿＿神戸新聞総合出版センター
　　　　　　〒650-0044　神戸市中央区東川崎町1-5-7
　　　　　　TEL 078-362-7140／FAX 078-361-7552
　　　　　　https://kobe-yomitai.jp/
編集／のじぎく文庫
組版・装丁／神原宏一
印刷／株式会社神戸新聞総合印刷